베토벤. 음악철학의 시도

리하르트 바그너 지음

원당희 옮김

Wissenschaftliche Buchgemeinschaft, Darmstadt 1953

(학술서적협회 출간)

세창출판사

베토벤. 음악철학의 시도

초판 1쇄 인쇄 2021년 11월 29일
초판 1쇄 발행 2021년 12월 6일
–

지은이 리하르트 바그너
옮긴이 원당희
펴낸이 이방원
편 집 안효희 · 김명희 · 정조연 · 정우경 · 송원빈 · 조상희
디자인 손경화 · 박혜옥 · 양혜진 **영 업** 최성수 **마케팅** 김 준
–

펴낸곳 세창출판사
출판신고 1990년 10월 8일 제1990-000013호
주소 03736 서울시 서대문구 경기대로 58 경기빌딩 602호
전화 02-723-8660 팩스 02-720-4579
이메일 edit@sechangpub.co.kr 홈페이지 www.sechangpub.co.kr
블로그 blog.naver.com/scpc1992 페이스북 fb.me/Sechangofficial
인스타그램 @sechang_official
–

ISBN 979-11-6684-063-0 03600

CONTENTS

베토벤에 관한 글은 스위스의 트립셴에서 1870년 8월과 9월 사이에 완성되었고, 이후 같은 해에 라이프치히의 프리치E. W. Fritzsch 출판사에서 독자적인 소책자로 출간되었다. (이 재판에는 초판의 정서법이 유지되었다.)

서문

이 글의 저자는 자신이 우리의 위대한 음악가 **베토벤**의 탄생 100주년[1] 기념문을 서둘러 기고해야겠다고 느꼈다. 이와 관련하여 저자는 이런 기념행사에 합당하다 생각되는 것은 베토벤 음악의 의미에 대하여 글로 상술하는 것 외에는 어떠한 것도 떠오르지 않았다. 저자는 이 위대한 음악가를 어떻게 하면 격조 높게 축하할 것인가를 숙고하며 연설문 형식으로 구성하였다. 하

1 역주: 이 베토벤 기념논문을 쓰던 무렵은 마침 독일과 프랑스의 전쟁(이른바 독불전쟁)에서 독일이 거의 승리를 바라보고 있던 시점이며, 이 글의 논지도 이런 역사적 맥락과의 관계에서 출발하고 있다. 아울러 베토벤을 전면에 내세우는 바그너에게는 문화적 경쟁의식이 매우 강하게 깔려 있음을 어렵지 않게 인지할 수 있다.

지만 실제로 연설이 행해지는 것은 아니었다. 그의 생각을 더 상세히 표현하기에는 실제의 청중 앞에서 연설하는 것보다 글로 서술하는 것이 더 큰 장점이 되었다.

이로써 그는 음악의 본질에 대한 보다 더 심층적인 탐색을 통하여 독자를 이끌어갈 수 있게 되었다. 또한 이런 과정에서 형성된 깊은 사고를 음악철학에 대한 기고문으로 표현할 수 있게 되었다. 따라서 이 글은 **음악철학**에 대한 기고문으로 간주하여도 좋을 것이지만, 다른 한편으로 이처럼 대단히 의미심장한 해의 어느 특정한 날에 실제로 독일 청중 앞에서 연설로서 행해질 수도 있으리라는 것, 이런 시간의 감동적인 사건을 기대해 볼 수도 있으리라는 것을 은연중에 암시하는 글이기도 하다.

요컨대 저자는 이 뜻깊은 일을 직접 가슴으로 느끼면서 글을 구상하고 상술할 수 있었다. 이에 따라 본 연설문은 독일이 느끼는 큰 흥취와 독일 정신의 깊이와의 더 내밀한 교감까지도 부여할 수 있

는 장점 역시 누릴 수 있을 것이다. 아마 독일 국민의 평범한 일상에서는 이런 교감을 느끼기 어려웠을 것이다.

루체른에서 1870년 9월 저자가

어느 위대한 예술가와 그의 국가에 대한 참된 관계를 만족스럽게 해명하는 것은 어려운 과제이다. 이 과제에 대하여 숙고해야 할 대상이 시인[2]이나 조각가가 아닌 음악가라면 이를 논해야만 하는 순간 지극히 난해해진다.

시인과 조각가가 세계의 사건 또는 세계의 형식을 어떻게 이해하는가 하는 문제는 그들이 속해 있는 국가의 특수성에 의해서 규정된다는 것이 그들

2 역주: 독일문학에서 '시인(Dichter)'이라함은 일단 장르와 상관없이 문학의 거장을 일컬을 때 사용된다. 가령 셰익스피어, 괴테, 톨스토이 등은 '시인'이라고 불린다. 토마스 만 같은 소설가 역시 장르와는 별개로 이렇게 불리기도 한다. 이 글에서는 대부분 시인이라고 번역했으나 경우에 따라서는 작가라고도 번역했다.

을 판단할 때에 항상 주시되어 온 사항이었다. 시인의 경우에 그가 문자로 사용하는 언어가 그에 의해 고지되는 직관에 결정적인 것으로 부각된다면, 조각가의 경우에 형식과 색채는 틀림없이 그의 나라와 민족의 본성이 결정적인 것으로서 큰 의미를 지니며 부각된다. 하지만 음악가는 언어를 통해서나 아니면 눈으로 지각될 수 있는 그의 나라와 민족의 형태라는 어떤 형식을 통해서도 이들 시인이나 조각가와는 관계가 없다. 그러므로 **음조언어** Tonsprache는 전 인류 모두의 것이라고 가정할 수 있으며, 멜로디는 절대적인 언어이며 이를 통해 음악가는 모든 사람들의 가슴을 향하여 이야기한다.

　더 자세히 검토해 보면 우리는 이제 독일 음악은 분명히 이탈리아 음악과는 다른 차원에서 거론될 수 있다는 사실을 인식할 수 있다. 이 차이에 대해 생리학적이고 국가적인 성향, 말하자면 가곡에 대한 이탈리아인의 대단한 선호가 고찰되어도 좋을 것 같다. 가곡에 대한 선호가 이탈리아 음악의 형

성에 결정적이었다면, 독일인은 바로 가곡 분야에서의 결핍 때문에 자신의 특별한, 자신에게 고유한 **음조영역**Tongebiet으로 들어섰는지도 모른다. 그러나 이 차이는 전혀 음조언어의 본질과 관련되는 것이 아니다. 모든 멜로디는 원천적으로 이탈리아 것이든 독일의 것이든 동일하게 이해되기 때문에, 음조언어의 본질은 일단은 언어가 시인에게 또는 그의 나라의 관상학적 상태가 조각가에게 미치는 것과 같은 결정적인 영향에 의해서 사유되는 것이 아니라 아주 외적으로 파악되어야 할 요소로서만 사유될 수 있을 것이다. 왜냐하면 두 민족에게서도 앞서 언급한 외적인 차이는 —우리가 이들에게 예술적 유기체의 정신적 내실에 대한 어떤 가치도 부여할 수 없을 만큼— 본성을 선호하는지 경시하는지에 따라 다시 인식될 수 있기 때문이다.

음악가가 국가에 소속되어 있다고 인식할 수 있는 독특한 성향은 어쨌든 우리가 괴테와 실러를 독일인으로, 루벤스와 렘브란트를 네덜란드인으로

알고 있는 그런 특징보다 더 깊은 근거를 가져야만 한다. 설령 우리가 전자와 후자를 결국은 동일한 토대로부터 유래하는 것으로 가정할지라도 그러하다. 이런 이유를 더 깊이 탐구해 들어가는 것은 바로 음악 자체의 본질을 규명하는 것만큼이나 매력적이라고 할 수 있을 것이다. 이제까지 변증법적 처리의 과정에서도 도달할 수 없는 것으로 간주해야만 했던 것은, 우리가 바야흐로 탄생 100주년 기념을 앞둔 위대한 음악가와 이제 막 그 가치의 진지한 시험에 들어간 독일 국가 사이의 관계 연구라는 더 특정한 과제에 직면하면, 의외로 우리의 판단을 더 수월하게 해 줄지도 모른다.

우리가 먼저 이 관계를 표면적인 의미로 묻는다면, 그것은 이미 외관을 통한 미혹에서 벗어나기 쉽지 않을 수도 있다. 우리가 어느 유명한 독일 문학사가로부터 셰익스피어라는 천재의 발전과정에 대해 터무니없는 주장을 받아들일 수밖에 없을 정도로 어떤 시인을 설명하는 것이 너무 어렵게 생각

된다면, 우리는 이와 유사하게 **베토벤**과 같은 음악가를 대상으로 할 때 더 큰 착오와 부딪치게 되는 것도 그리 놀라워해서는 안 될 것이다.

우리는 괴테와 실러의 발전과정을 들여다보는 것이 더 정확하다고 할 수 있다. 왜냐하면 그들의 의식적인 보고를 근거로 우리가 인지할 수 있는 분명한 진술들이 우리에게 남아 있기 때문이다. 그러나 이런 것 역시 예술창조를 이끈다기보다 이와 함께하는 미적인 형성과정만을 밝혀 줄 뿐이다. 사실적 토대, 특히 시적인 소재 선택에 관하여 우리는 여기서 의도보다는 우연성이 두드러지게 지배적이었다는 것을 경험한다. 이 경우에 외부세계 또는 민족사와 연관된 실제적 경향은 전혀 인식될 수 없다. 소재의 선택과 형성에 미친 아주 개인적인 삶의 인상에 대해서도 이 시인들에게서는 우리가 지극히 신중하게 추론하지 않으면 안 된다. 따라서 그 인상은 직접적이 아니라 본질적인 시적 형상화에 미친 그들의 영향의 모든 확실한 증거를 부적절

하게 만드는 어떤 의미에서만 간접적으로 표현되었다는 것을 피할 수가 없다. 반면에 우리는 이와 관련하여 우리의 탐구로부터 이런 식으로 지각될 수 있는 발전과정이 단지 독일 시인들에게만, 그것도 독일 재탄생의 저 고귀한 시기의 위대한 시인들에게만 고유할 수 있었다는 분명한 확신을 인식할 수 있다.

그러나 이제 우리가 보관하고 있는 **베토벤의 편지**와 이 위대한 음악가의 외적인 과정 또는 삶의 내적인 관계에 대한 아주 부족한 **보고들**로부터 나온 그의 음악적 창조와 그 안에서 지각될 수 있는 발전과정의 관계를 통하여 과연 무엇이 추론될 수 있을까? 만일 우리가 이런 관계에서 아주 세밀하게 지각될 수 있는 의식적 과정에 대한 모든 진술만을 소유하고 있다면, 그것은 다른 한편으로 우리의 거장이 〈영웅교향곡〉을 처음에는 젊은 나폴레옹 장군을 찬양하여 구상했고 그 이름을 표지에 기록했으나 나중에 나폴레옹이 스스로 황제가 되는 것을

경험했을 때 그 이름을 지웠다는 보고에 있는 것보다 더 결정적인 어떤 것도 아마 제공할 수는 없을 것이다. 우리의 시인들 중 어떤 사람도 이와 연관된 경향과 관련하여 가장 중요한 작품들 가운데 어느 것 하나도 결코 이렇게 결정적으로 기록한 적은 없었다. 그러면 우리는 모든 음향작품들 중에 가장 놀라운 것 하나를 판단하기 위해 이렇게 분명한 자료의 메모에서 무엇을 끌어낼 것인가? 우리는 이로부터 이 총보의 한 박자만이라도 설명할 수 있을까? 이런 설명을 위한 시도라도 진지하게 감행하는 것이 순전히 광기로 나타날 수밖에 없는 것은 아닐까?

우리가 베토벤이라는 인간에 대해 알 수 있는 가장 확실한 길은 최선의 경우에 베토벤과 음악가의 관계가 보나파르트 장군과 〈영웅교향곡〉의 관계와 같게 될 때라고 나는 생각한다. 의식의 이런 측면에서 고찰하면 우리에게 위대한 음악가는 계속해서 완전한 비밀로 남아야만 할 것이다. 이를 의

식의 방식으로 해결하려면 어쨌든 적어도 어느 지점까지는 가령 괴테와 실러의 창작을 따라갈 수 있는 길과는 전혀 다른 길이 모색되어야만 한다. 그러므로 창작이 의식적인 것에서 무의식적인 것으로 옮겨 가는 곳에서, 다시 말해 시인이 더는 미적 형식을 결정하는 것이 아니라 미적 형식이 시인이 지닌 이념 자체의 내적 직관으로부터 결정되는 곳에서 이 다른 길로 가는 지점도 사라질 것이다. 그러나 바로 이념의 이런 직관에 다시 음악가와 시인의 완전한 상이성이 근거하고 있다. 이에 대해 좀 더 명확히 하려면 우리는 무엇보다 방금 다루어진 문제를 더 깊이 탐구해야만 한다.

여기서 언급된 다양성은 조각가의 경우에 우리가 그를 음악가와 견주어 보면 눈에 띄게 부각된다. 시인은 이들 사이에서 중간에 위치한다. 시인은 그의 의식적 형상화로 인하여 조각가 쪽으로 기울어지는 반면에, 그의 무의식의 어두운 토대 위에서는 음악가와 접촉한다. **괴테**를 보면 조형예

술[3]에의 의식적인 경향이 너무 강해서 그는 인생의 중요한 시기에 바로 조형예술의 도야에 계속 매진하기를 원했고 또한 어떤 의미에서는 살아가는 동안 그의 시적 창작을 실패한 화가의 이력을 보상받기 위한 일종의 출구모색으로서 간주하고 싶어했다. 그는 의식적으로 철저히 직관적 세계를 지향하는 아름다운 정신의 소유자였다. **실러**는 반면에 직관과는 동떨어진 내적인 의식의 기저연구, 즉 그의 전성기의 주요시기에 그를 완전히 사로잡았던 칸트 철학의 "물자체Ding an sich" 연구에 훨씬 더 강하게 매료되어 있었다.

두 위대한 정신적 인물의 지속적인 만남의 핵심은 두 극단으로부터 바로 시인이 자기의식과 만나

3　역주: 괴테는 고대 그리스의 조형예술에 지대한 관심을 가졌다. 특히 그리스 조각과 건축에 정통했던 빙켈만Winckelmann의 영향을 크게 받아서 본인 역시 조각과 건축에 대한 많은 연구를 남겼다. 그의 시적 충동에 근본적으로 조형예술에 대한 소질과 애착이 들어 있다고 동시대의 철학자 훔볼트는 말한 바 있다.

는 바로 그곳에 있었다. 두 사람은 **음악의 본질**에 대한 예감에서도 일치했다. 다만 이 예감은 실러의 경우에 괴테보다 더 깊은 견해에 근거해 있었다. 괴테는 이 예감에서 그의 전체적 경향과 상응하여 오히려 단순히 마음에 드는 예술음악Kunstmusik의 조형적으로 균형 잡힌 ─이를 통해 음조예술이 다시 건축과 유사성을 증명하던─ 요소만을 이해하고 있었다. 이렇게 실러는 여기서 다루어진 문제를 괴테도 마찬가지로 동의하던 판단에 의해 파악하고 있었다. 이를 통해 서사시는 조형예술에 더 가깝게 기울어지고, 반면에 희곡은 음악 쪽으로 기울어진다고 규정된다. 이 두 시인에 대한 우리의 앞에서의 판단은 이제 실러가 희곡에서 괴테보다 행운아였던 반면에, 괴테는 서사문학적 형상물에 몰두하기를 매우 원했다는 사실과도 일치한다.

그러나 **쇼펜하우어**는 먼저 음악에 조형예술 및 시문예술dichtende Kunst의 위치와는 전혀 다른 본성을 인정함으로써 음악의 다른 순수예술의 위치

를 철학적으로 명쾌하게 인정하고 특징화했다. 그는 동시에 음악에 대하여 모든 사람에게 직접적으로 이해될 수 있는 언어라고 거론하는 것을 넘어서서 최고의 경탄으로 평가하기를 마다하지 않는다. 그 이유는 이와 관련하여 음악은 우선은 완전히 —그 유일한 재료가 **이념**Idee의 예증을 위하여 사용되는— 시문학Poesie[4]과 구분되는 개념을 통하여 매개Vermittlung가 전혀 필요하지 않기 때문이라는 것이다.

철학자의 이렇게 명백한 정의에 따라, 플라톤의 의미에서 파악하면 세계의 이념과 그 본질적 현상은 순수 예술 일반의 대상이다. 시인은 바로 그 자체로 합리적인 개념들의 독특한 사용, 다시 말해

4 역주: 시문학은 국문학에서 사용하듯이 시에 관한 문학이 아니라 서사시, 서정시, 극시를 포함하는 광의의 개념이다. 고대 그리스에서 이 세 장르는 모두 시라는 뿌리에서 나온 것이라고 볼 수 있고, 독일 낭만주의의 이론가 슐레겔Schlegel이나 헤겔 같은 철학자가 이를 받아들였다. 기본적으로 시문학은 현대적인 의미에서의 문학과는 무엇보다 운율을 갖는다는 차이를 지닌다.

그의 예술, 직관적 의식에만 독특한 사용을 통하여
이 이념을 명료하게 한다. 쇼펜하우어는 **그러나 음**
악에서 바로 세계의 이념을 인식해야만 한다고 생
각하는데, 만약에 이념을 온전히 개념으로 설명할
수 있는 시인이 있다면, 그는 동시에 세계를 설명
하는 철학을 선보였을 수도 있기 때문이다. 쇼펜하
우어는 음악이 개념을 통해서는 본래 해명될 수 없
기에 음악에 대한 가설적인 설명을 역설로서 설정
하고 있다면, 그는 다른 한편 근본적으로 상세히
해명할 수 없어 보이는 그의 심오한 설명의 정당성
을 계속해서 고찰하기 위하여 유일하게 풍부한 자
료까지도 제공한다. 왜냐하면 그는 비전문가로서
음악을 자유롭게 다루는 것에 충분히 익숙하지 않
았으며, 그 밖에도 음악에 대한 지식은 아직도 결
정적으로 충분히 그의 작품들이 세상 사람들에게
음악의 가장 깊은 비밀을 풀어 줄 바로 그 음악가
의 이해로까지 연관시킬 수 없었기 때문이다. 게다
가 쇼펜하우어가 제시한 심오한 역설이 철학적 인

식으로 올바르게 설명되고 해명되지 않고 있다면, 바로 **베토벤의** 진가 역시 완전하게 판단되지 않았기 때문이다.

이 철학자가 우리에게 제공한 자료를 이용할 때 나는 내가 우선 그의 발언 중 하나를 관련시키면 가장 목적에 부합되게 처리하는 것이라고 생각한다. 가령 쇼펜하우어는 그의 발언을 통하여 관계의 인식으로부터 나오는 이념을 여전히 물자체의 본질로서가 아니라 사물의 객관적 성격, 그러니까 계속해서 단지 그 현상의 현시顯示로서만 생각하려고 한다. 쇼펜하우어는 이와 연관되는 부분에서 다음과 같이 언급한다. "그런데 만일 우리가 사물의 내적인 본질을 모호하게나마 느낌에서 달리 알지 못한다면 이 성격을 이해하지 못할 것이다. 이 본질 자체는 요컨대 이념으로부터 그리고 어떤 단순히 **객관적인** 인식으로부터는 정말이지 이해될 수 없다. 따라서 만일 우리가 아주 다른 측면에서 그것으로의 통로를 갖지 않는다면, 그것은 영원히 비밀

로 남아 있게 될 것이다. 단지 그때그때 인식하는 자가 개체이자 동시에 이를 통한 자연의 부분인 한, 그에게는 그 자신의 자기의식 속에, 예컨대 그와 같은 것이 가장 직접적이고 또한 그리하여 의지로서 고지되는 곳에 자연 내부로의 통로가 열려 있다."[5]

이제 우리는 이에 대해 쇼펜하우어가 이념이 우리의 의식 내부로 들어가기 위한 조건에 대해 요구하는 것, 즉 "의지Wille를 지배하는 지성Intellekt의 일시적인 우위, 또는 생리적으로 고찰하여 애착이나 감정의 흥분이 전혀 없는 직관적 두뇌 작용의 강한 자극"을 생각한다면, 우리는 이에 관해 직접적으로 다음의 해명, 즉 우리의 **의식은 두 측면**이 있다는 것을 엄밀히 파악해야만 한다. 한편으로 이것이 의지로 존재하는 **자기 자신**에 대한 의식이든,

5 『Die Welt als Wille und Vorstellung(의지와 표상으로서의 세계)』, 11. 415쪽.

다른 한편으로 **다른 사물**에 대한 의식이거나 또는 그 자체로 우선은 외부세계의 직관적 의식, 객체의 이해이든 말이다. "이제 전체적 의식의 한 측면이 부각되면 부각될수록, 다른 측면은 점점 더 뒤로 물러선다."[6]

이 쇼펜하우어의 주요 저서에서 인용된 것을 상세히 고찰해 보면, 우리에게 다음과 같은 사실이 분명해진다. 즉 음악적 구상은 어떤 이념의 이해와 아무것도 공유할 수 없으므로 (이념의 이해는 철저히 세계의 직관적 인식과 결부되어 있기 때문에) 쇼펜하우어가 내적인 것을 향하는 것으로 설명하는 전자의 의식적 측면에서만 그 근원을 가질 수 있다는 것은 명백하다. 후자의 의식적 측면이 순수 인식주체의 기능, 즉 이념의 이해로 진입하기 위한 장점을 위하여 일시적으로 완전히 뒷걸음질쳐야 한다면, 다른 한편으로 결국은 의식의 이 내부로 향하는 측면

6 앞의 책, 418쪽.

으로부터만 사물의 성격을 파악하기 위한 지성의 능력이 설명될 것이다.

그러나 이 의식이 자기 자신, 그러니까 의지의 의식이라면, 의지의 억제는 분명히 외부로 향하는 직관적 의식의 순수함에 필수불가결하다는 것을 받아들일 수밖에 없다. 하지만 이 직관적 인식에 포착되지 않는 물자체의 본질은 직관적 인식이 내부를 —의지의 의식이 이념을 파악할 때 직관적 인식 속에서 외부를 밝게 내다볼 수 있는 것만큼이나— 그렇게 투명하게 들여다볼 수 있는 능력에 도달했을 때에만 내부로 향하는 의식에게 이해될 가능성이 열리게 될 수 있을 것이다.

이 과정에서 더 나아가는 것에 대해서도 쇼펜하우어는 이와 결부된 심오한 가설을 통하여 올바른 방향을 제시한다. 여기서 이 가설은 **혜안**이라는 생리적 현상과 이에 근거한 **꿈 이론**과 관련된다. 언급한 생리적 현상에서 요컨대 내부로 향하는 의식이 실제의 투시능력, 즉 —밝은 대낮을 향하는 우

리의 깨어 있는 의식이 우리 의지의 감정이 지배하는 밤의 토양만을 어둡게 느끼는 곳에서— 사물을 꿰뚫어 보는 능력에 도달한다면, 이 어두운 밤으로부터 우러나오는 **음조** 역시 직접적인 의지의 표명으로서 정말 깨어 있는 지각의 내부로 뚫고 들어갈 것이다. 맑게 깨어 있는 두뇌의 기능에 의하여 직관화된 세계에 도움이 되는 것은, 꿈이 모든 경험에서 그것을 증명하듯이, 바로 명료성이라는 점에서 이것과 완전히 필적하는, 상당히 직관적으로 고지된 두 번째의 세계이다. 이 세계는 객체로서는 어쨌든 우리의 외부에 있을 수 없으며, 이에 따라 내부로 향하는 두뇌의 기능에 의하여, 즉 쇼펜하우어가 바로 꿈조직Traumorgan이라고 부르는 지각의 이 고유한 형식에 따라서 의식을 확실하게 인식하게 하는 세계이다.

하지만 대단히 결정적인 경험은 바로 이 두 번째의 세계이다. 이제 깨어 있을 때나 꿈속에서나 눈에 보이는 것으로 나타나는 세계 곁에 청각을 통해

서만 지각될 수 있고 울림을 통해서만 알려지는 두 번째의 세계, 그러니까 본질적으로 **빛의 세계**와 나란히 하는 **소리의 세계**Schallwelt가 우리의 의식에 존재한다는 경험이다. 이와 관련하여 소리의 세계와 빛의 세계의 관계는 꿈과 깨어 있음의 관계와 유사하다고 말할 수 있다. 그 세계는 설령 우리가 이것과 저것을 완전히 상이하게 인식해야만 할지라도 우리에게 저 다른 세계만큼이나 완전히 명료하다. 꿈이라는 직관적 세계가 두뇌의 특수한 작용을 통해서만 형성될 수 있듯이 음악은 유사한 두뇌 작용을 통해서만 우리의 의식에 들어온다. 다만 음악에서의 두뇌 작용은 두뇌의 꿈조직이 깨어 있을 때 외부인상을 통하여 자극된 두뇌의 기능과 차이가 나는 만큼이나 **시각**에 의한 작용과 상이하다.

꿈조직은 두뇌로부터 지금 완전히 폐쇄된 외부의 인상을 통해서는 충분히 작동될 수가 없으므로, 그것은 우리의 깨어 있는 의식에 어두운 느낌으로써만 나타나는 내적인 조직체에서의 과정을 통해

서 수행될 수밖에 없다. 그러나 이 내적인 삶이란 이제 바로 이를 통해 우리가 전체적인 본성, 따라서 사물의 본질의 성격과 부분적으로 유사하다는 것을 말해 준다. 이렇게 볼 때 시간과 공간이라는 외적 인식의 형식들은 사물의 본질과 맺고 있는 우리의 관계에 더는 적용될 수 없다. 이로부터 쇼펜하우어는 예고되거나 또는 아주 요원한 것을 지각할 수 있게 하는 예언적인 꿈들, 참으로 드물고 극단적인 경우에는 몽유병자의 뛰어난 투시력의 등장을 아주 설득력 있게 추론한다. 이런 지극히 불안한 꿈으로부터 우리는 직접적으로 근심스러운 의지가 표출하는 **외침**을 내뱉으며 잠에서 깨어난다. 근심스러운 의지는 외침을 통하여 결정적으로 외부를 향해 자신을 알리기 위하여 곧바로 소리의 세계로 들어간다.

이제 우리는 격렬함이 갈망의 더 여린 음향으로까지 약해진 그 외침을 인간 개개인의 청각을 향한 알림의 기본요소로서 생각하자. 그리고 우리가 외

침이 가장 빠르고 가장 확실하게 외부로 향하는 의지의 가장 직접적인 표명이라는 것을 발견할 수밖에 없다면, 우리는 외침의 직접적인 이해에 대해서보다는 이 요소로부터 성립되는 **예술**의 생성에 대해 놀라워해도 좋을 것이다. 그 이유는 다른 한편으로 예술적 창조뿐만 아니라 예술적 직관도 의식이 의지의 흥분을 피함으로써만 생겨날 수 있다는 것이 명백하기 때문이다.

이 놀라움을 설명하기 위하여 우리는 앞서 인용한 쇼펜하우어의 사려 깊은 언급을 다시 기억할 필요가 있다. 즉 우리는 본성에 따라 의지로부터 자유로운 직관, 객관적인 직관을 통해서만 파악할 수 있는 이념들을, 만일 우리가 그 이념들의 근저에 있는 사물의 본질로의 다른 통로, 말하자면 우리자신에 대한 직접적인 의식을 열어 두지 않으면, 이해할 수 없을 것이라고 그는 말한 바 있다. 이 의식을 통하여 우리는 유일하게 우리의 외부에 있는 사물들의 내적인 본질을 이해할 수 있으며, 그럼으

로써 우리는 사물들에서 우리 자신의 의식 속에서 우리 자신의 것으로 고지되는 동일한 본질을 다시 인식하게 된다. 이에 대한 모든 착각은 바로 우리가 빛의 **가상**Schein 속에서 우리와 전혀 상이한 어떤 것으로 지각하는 우리 외부에 있는 세계를 눈으로 **봄**Sehen으로써 일어났다. 이념의 (정신적) 직관을 통해서야 비로소, 그러니까 포괄적인 매개를 통해서야 비로소 우리는 이에 대한 환멸의 다음 단계에 도달하며, 그럼으로써 우리는 지금 더 이상 시간과 공간으로 나누어진 개별적 사물들이 아니라 이들의 성격 자체를 인식하게 된다.

조형예술 작품들에서 우러나오는 이런 성격은 가장 명료하게 우리를 향해 호소한다. 그런데 조형예술 작품들의 본래적인 요소가 이 세계의 가상에 둘러싸인 이념을 고지하기 위하여 —이 가상과의 지극히 신중한 유희에 의하여— 빛을 통해 우리 앞에 펼쳐진 세계의 기만적인 가상을 사용하는 것도 이 때문이다. 대상 자체를 본다는 것이 우리를 냉

정하고 무관심하게 한다는 것도 이런 점과 부합되며, 눈으로 본 객체들과 우리의 의지 사이의 관계를 지각할 때에야 비로소 감정의 흥분이 일어나는 것도 이 때문이다. 그렇기에 조형예술을 표현할 때에는 우리의 개인적 의지와의 관계를 완전히 탈피하는 것이 이 예술에 대한 제1의 미적인 원리로서 매우 정확하게 통용되어야만 한다. 반면에 이렇게 함으로써 보는 시각에 고요함을 부여할 수 있으며, 고요한 가운데 객체에 대한 순수한 직관이 그 자체의 성격에 따라 우리에게 유일하게 가능해진다. 그러나 항상 여기서 효과적인 것으로 남는 것은 우리가 의지에서 자유로운 미적 직관의 순간에 몰두하는 바로 사물들의 **가상**이다. 가상이 순수하게 마음에 들 때의 이 평온함이란 조형예술의 영향이 모든 예술로 전이되고 또한 미적인 흥취 일반에 대한 요구로서 제시되었을 때, 그리고 이 요구에 의하여 우리의 언어에서 말의 근거에 따라 명백히 객체로서의 가상과 주체로서의 바라봄이 연관되어 있는

미의 개념Begriff der Schönheit을 창출했을 때에야 비로서 이루어진다.

가상을 바라볼 때도 유일하게 가상을 통하여 고지되는 이념의 파악을 가능하게 했던 의식은 그러나 결국은 **파우스트**Faust와 함께 다음과 같이 외치는 것을 힘들게 느낄지도 모른다. "이런 연극이라니! 그러나 아, 오직 하나의 연극일 뿐이로다! 무한한 자연이여, 내가 너를 어디서 붙잡으랴?"

이 외침에 이제 가장 확실하게 대답하는 것은 **음악**이다. 여기서 외부세계는 비교할 수 없을 만큼 알기 쉽게 우리에게 말을 거는데, 왜냐하면 음악은 우리가 가장 깊은 내부 자체로부터 그것을 향해 소리쳐 부르는 것을 음향효과에 의한 청각을 통하여 우리에게 완전히 전달해 주기 때문이다. 인지된 음조의 객체는 보내 온 음조의 주체와 직접적으로 일치한다. 우리는 매번 개념의 매개 없이 소리로 전달된 도움의 요청이나 탄식 및 환희의 외침이 우리에게 말하는 것을 이해하고는 그 외침에 즉시 상응

하는 의미로 대답한다. 우리가 내뱉는 외침이나 탄식 및 환희의 소리가 의지감정의 가장 직접적인 표현이라면, 우리는 청각을 통하여 우리에게 들려오는 이와 같은 소리 역시 마찬가지로 의지감정의 표현으로 이해한다. 여기서는 빛의 가상에서와 같은 어떤 착각도 불가능하며, 우리의 외부에 있는 세계의 본질은 우리의 본질과 전혀 동일하지 않기 때문에 눈으로 볼 때 나타나는 차이의 틈새는 즉시 닫힌다.

우리가 이제 우리의 내적인 본질과 외부세계와의 통합의 이 직접적인 의식으로부터 어떤 예술이 생겨나는 것을 본다면, 우선적으로 이 예술이 다른 모든 예술과는 완전히 상이한 미적 법칙에 종속될 수밖에 없다는 것이 분명해진다. 여전히 모든 미학자들에게는 순수 병리적인 요소로부터 어떤 실제의 예술을 도출해 내야 하는 것이 불쾌하게 여겨지는 것 같았다. 그들은 그들의 생산물이 형상화, 조형예술에 고유한 어떤 냉정한 가상 속에서 나타날

때에야 비로소 이것에 타당성을 인정하려고 했다. 하지만 조형예술의 순수한 요소는 이미 세계의 이념으로서 우리에게 간파되는 것이 아니라 가장 깊은 의식 속에서 지각된다는 것을 우리는 쇼펜하우어를 통하여 배웠으며, 그것은 큰 수확이었다. 이 이념을 우리는 의지의 통일성의 직접적인 개시開示로서 이해한다. 이 개시는 인간 본질의 통일성에서 출발하여 우리가 소리를 통해서도 인지하는 자연과의 통일성으로서도 우리의 의식에 필연적으로 표출된다.

우리는 비록 어려울지라도 예술로서의 음악의 본질에 대한 해명은 영감을 받은 음악가의 창작의 관찰과정에서 가장 확실하게 얻는다고 생각한다. 많은 관계에서 음악가의 창작은 다른 많은 예술가들의 그것과는 근본적으로 상이할 수밖에 없다. 음악가에 대해서 우리는 다음과 같은 사실을 인정해야만 한다. 즉 의지에서 자유로운 객체에 대한 순수한 직관은, 그것이 공연된 예술작품의 영향을 통

하여 감상자에게서 재생산될 수 있듯이, 음악가에게서 틀림없이 선행된다. 그러나 음악가가 순수한 직관을 통하여 이념으로 고양해야만 하는 그런 객체는 이제 그에게서는 전혀 표현되지 않는다. 왜냐하면 그의 음악 자체가 세계의 어떤 이념이며, 또한 세계 속에서 음악은 세계의 본질을 직접적으로 표현하는 데 반해, 다른 예술들에서 세계의 본질은 인식을 통해서야 비로소 매개되고 표현되기 때문이다. 조형예술가에게서 순수 직관을 통하여 침묵하게 된 **개인적**individuell 의지는 음악가에게서 **보편적**universell 의지로서 깨어나게 된다. 또한 그 의지는 모든 직관을 넘어서서 그 자체로 정말 자기의식적인 것으로 인식된다. 그러므로 무엇인가 구상하는 음악가와 설계하는 조각가의 아주 상이한 상황, 음악과 미술의 기본적으로 상이한 영향도 이런 점에 근거한다. 조각가에게는 의지의 가장 깊은 진정鎭靜이 있고, 음악가에게는 의지의 지극히 큰 흥분이 있다. 하지만 이런 표현은 다음과 같은 말과

조금도 다르지 않다. 즉 의지는 조각가의 경우 그의 외부에 있는 사물의 본질과는 차이가 난다는 착각에 빠져 개인 자신에게 사로잡혀 있다. 이 의지는 바로 객체에 대한 순수한 직관, 이해관계가 없는interesselos[7] 직관 속에서야 비로소 자기 한계를 넘어선다.

반면에 이제 저 음악가에게서는 의지가 즉시 개성의 모든 한계를 넘어서서 스스로를 통일적이라고 느낀다. 왜냐하면 의지가 세계를 향하듯 세계가 의지를 향하여 들어오는 문이 청각을 통하여 열리기 때문이다. 현상의 모든 경계선의 이런 범람은 열광적인 음악가에게서는 필연적으로 다른 누구와도 비교할 수 없는 황홀감을 불러낼 수밖에 없다. 그에게서는 의지가 전능한 의지 일반으로서 인

7 역주: 이 낱말은 칸트의 미에 대한 규정인 '이해관계가 없는 흥취(interesseloses Wohlgefallen)'라는 구절을 연상시킨다. 이는 곧 쇼펜하우어의 '의지에서 자유로운(willensfrei)'이라는 말과도 상통한다고 생각된다.

식된다. 그는 말없이 직관 앞에서 우물쭈물하는 것이 아니라, 그 스스로가 세계의 의식적인 이념으로서 자신을 큰소리로 알린다. 단지 **하나의** 상태, 즉 신성神聖의 상태만은 그의 의지를 능가할 수 있다. 그 이유는 특히 의지가 지속적이고 흐릿해질 수 없는 데 반해, 음악가의 매혹적인 투시력은 개인적 의식의 항상 반복되는 상태와 번갈아 작용되어야 하기 때문이다.

개인적 의식의 이런 상태는 영감을 받아 열광하는 상태가 개성의 모든 한계를 넘어 의지를 더 높게 고양시키는 것만큼이나 초라하게 생각될 수밖에 없다. 음악가가 우리를 말할 수 없이 매료시키는 열광의 상태 대신에 보상하지 않으면 안 되는 이런 고통 때문에, 그는 다시 다른 예술가들보다 더 존경스럽게, 거의 신성의 준수를 요구하면서 등장하는 것인지도 모른다. 그럴 수 있는 것이 음악가에 의한 예술과 다른 모든 예술 복합체와의 관계는 **종교**와 **교회**의 관계와도 같기 때문이다.

다른 예술들에서 의지가 전적으로 인식이 되기를 요구한다면, 이 예술은 의지가 침묵하면서 가장 깊은 내면에 머무를 때만 그만큼 음악가에게 가능해진다는 것을 우리는 보았다. 음악가는 마치 저 외부로부터 자기 자신을 향해 다가오는 구원의 소식을 기다리는 것처럼 보인다. 이것이 그에게 충분치 않다면, 그는 스스로 천리안의 상태에 들어간다. 그러면 이런 경우 그는 시공의 한계를 넘어서서 자신을 세계의 일부이자 전체로서 인지한다. 그가 여기서 본 것은 어떤 언어로도 전달할 수 없다. 깊은 잠에 빠져서 꾸는 꿈이 깨어나기 전의 알레고리적인allegorisch 제2의 꿈 언어로만 번역되고 각성된 의식으로 넘어갈 수 있듯이, 의지는 자기조망의 직접적인 상에 대하여 제2의 전달기관을 만들어 낸다. 이 기관은 한편으로 자신의 내적인 조망을 지향하고, 다른 한편으로는 직접 음조의 공감적인 전달을 통해서만 깨어남과 동시에 이제 다시 등장하는 외부세계와 접촉한다.

나는 언젠가 잠이 오지 않는 밤중에 베네치아의
커다란 수로 옆에 있는 내 창가의 발코니에서 걸어
본 일이 있었다. 마치 어떤 아득한 꿈처럼 동화 같
은 수상도시가 내 앞의 짙은 어둠 속에 길게 펼쳐
져 있었다. 이때 쥐죽은 듯 고요한 침묵으로부터
방금 곤돌라에서 자다가 깨어난 사공의 강하고도
거친 비탄의 외침이 들려왔다. 이 외침은 간헐적으
로 밤하늘로 퍼져 들어가 아주 먼 곳에서 다시 메
아리가 되어 어두운 수로를 따라 되돌아왔다. 나는
그것이 고대의 우울한 가락의 문구라는 것을 알아
차렸다. 이 문구는 그 자체로 분명히 베네치아의
운하만큼이나 오래된 타소의 시에도 그의 시대에
걸맞게 개사되어 있었다. 한동안 소리가 멈추고 엄
숙한 분위기가 계속되었다. 하지만 마침내 멀리 울
려 퍼지는 대화가 생기를 갖기 시작하다가 조화롭
게 녹아들더니, 그 울림은 먼 곳처럼 느껴지는 근
처로부터 다시 새로 찾아온 선잠 속으로 부드럽게
꺼져 들어가는 것이었다. 대낮이 되어 햇빛을 맞아

다양한 색깔로 북적되는 베네치아의 모습은 내게 뭐라고 속삭이던 것이었을까? 어젯밤 꿈결처럼 메아리치던 울림이 내게 이 도시를 무한히 깊은 곳에서 직접 의식하게 하지 않았던가?

이와는 다른 경우도 있었다. 나는 스위스 우리 Uri의 높은 산골짜기를 장엄한 고독감을 맛보며 계속 걸어간 일이 있었다. 내가 알프스 고산지역의 목초지 옆으로 어느 농부가 춤을 추며 넓은 골짜기 너머로 야호를 외치는 소리를 들었을 때는 밝은 대낮이었다. 그러자 곧 그에게 고요한 침묵을 뚫고 기분에 들뜬 목자의 똑같은 야호 소리가 반대편에서 대답으로 들려왔다. 치솟은 암벽들에서 울려 나오는 메아리가 이제 여기서 서로 뒤섞였다. 이런 경쟁 속에서 근엄하게 말없이 있던 골짜기가 흥겹게 외침으로 가득 찼다. ― 이렇게 해서 아이가 엄마 품에서 곤히 자다가 무엇인가 요구하며 깨어나면, 엄마는 부드럽게 쓰다듬으며 아이를 달랜다. 이렇게 해서 그리움에 찬 젊은이는 숲에서 유혹하

듯 치저귀는 새들의 노래를 이해한다. 동물과 바람의 탄식, 돌풍의 포효가 저 꿈같은 상태를 맞이하는 숙고하는 사내에게 말을 건다. 그는 이때 산만함의 미혹 속에서도 그의 시각에 의해 유지되는 것을 청각을 통하여 알아차린다. 즉 그의 가장 내적인 본질은 모든 지각된 것의 가장 내적인 본질과 하나라는 것, 오직 **이런** 지각 속에서만 그의 외부에 있는 사물의 본질도 그에게 실제로 인식된다는 것을 그는 알아차린다.

특징적인 영향들이 이에 공감하는 청각을 통하여 전이되는 상태, 따라서 저 다른 세계가 우리에게 떠오르고 음악가가 우리를 향해 표현하는 꿈같은 상태를 우리는 즉시 모든 개인의 경험으로부터 인식한다. 다시 말해 음악이 우리에게 미치는 영향 때문에 우리는 눈을 뜨고도 더는 무엇인가를 집중적으로 볼 수 없는 상태를 경험한다. 가령 우리는 이런 것을 연주회장에 갈 때마다 우리를 진정으로 감동시키는 작품을 듣는 동안에 경험한다. 그곳에

서는 만일 우리가 매우 일상적으로 접하는 청중의 모습 외에도 음악가의 기계적인 운동들, 오케스트라 작품에서 특수하게 작용하는 전반적인 보조기구 등을 집중적으로 살펴본다면, 우리를 음악으로부터 완전히 멀어지게 하고 심지어 우습게 만들지도 모르는 대단히 방만하고 자체로 아주 불쾌한 일이 우리 눈앞에서 일어날 것이다.

음악에 감동받지 않은 사람을 유일하게 몰두시키는 이런 광경은 결국은 음악에 매혹된 사람에게는 전혀 관심의 대상이 아니다. 이와 같은 사실은 우리가 더는 의식으로는 지각하지 못해도 이제 우리가 눈을 뜬 채 몽유병자가 갖는 투시능력의 상태와 본질적으로 유사한 상태에 빠진다는 것을 명백하게 보여 준다. 이는 우리가 음악가의 세계에 직접 들어와 있는 상태와도 같다. 음악가란 대체로 아무것도 묘사할 수 없는 세계로부터 음조들을 합성하여 우리를 향해 어느 정도 촘촘한 망을 제시하거나 또는 우리의 지각능력에 음향이 지닌 기적의

물방울을 뿌린다. 이로써 음악가는 마법을 펼치듯 우리 자신의 내적 세계의 지각과는 다른 모든 지각을 무기력하게 만든다.

우리가 이제 여기서 음악가의 수단을 어느 정도 명확하게 설명하길 원한다면, 우리는 이를 언제나 그의 수단과 내적인 과정과의 유사성에서 출발함으로써만 가장 잘 해결할 수 있다. 쇼펜하우어의 명쾌한 가설에 따르면, 깨어 있는 두뇌의 의식을 완전히 밀어낸 깊은 잠 속에서의 꿈은 내적인 과정을 통하여 더 가볍고 각성의 상태에 직접적으로 선행하는 알레고리적인 꿈으로 옮아간다. 유비적으로 고찰된 언어능력은 음악가에게 경악의 외침으로부터 듣기 좋은 소리의 위안적인 유희의 실험으로까지 확장된다. 이 외침은 여기서 중간 위치에 있는 풍성한 음역을 사용할 때 가장 내적인 꿈의 영상을 알기 쉽게 전달하려는 갈망에 의해 결정되기 때문에, 그것은 마치 제2의 알레고리적인 꿈처럼 깨어 있는 두뇌의 표상에 접근한다. 이를 통하

여 결국 두뇌는 꿈의 영상을 우선 독자적으로 포착하게 된다.

그러나 이렇게 접근하는 가운데 음악가는 그가 전달하려는 극단적인 계기로서 단지 **시간**의 관념들하고만 접촉할 따름이다. 반면에 그는 공간의 관념들을 ―베일에 난 통풍구가 그가 바라본 꿈의 영상을 즉시 알아볼 수 없게 만들지도 모르는― 침투하기 힘든 희미한 베일에서 얻는다. 공간이나 시간에도 속하지 않는 음조의 **조화**Harmonie가 음악의 가장 본래적인 요소로서 남아 있는 동안, 이제 구성에 들어간 음악가는 그가 전달하려는 것의 **리드미컬한** 시간적 순서를 통하여 ―알레고리적인 꿈이 개인의 습관화된 표상들과 연관되듯이― 깨어 있는 현상계에 이해의 손을 내민다. 그리하여 외부 세계를 향하는 깨어 있는 의식은 설령 그것이 꿈의 영상과 실제적인 삶의 큰 차이를 즉각 인식할지라도 이 영상을 확실하게 잡아둘 수 있게 된다. 아울러 음악가는 그의 음조의 리드미컬한 질서를 통하

여, 즉 눈에 보이는 신체 운동이 우리의 직관에 이해될 수 있도록 알려지는 법칙들의 유사성에 의하여 직관적인 조형세계와 접촉한다. 가령 춤에서 표현력 있는 법칙적 운동을 통하여 이해시키고자 노력하는 인간의 몸짓은 굴절이 없다면 신체에서 광채를 낼 수 없을지도 모르는 빛과 신체의 관계처럼 음악과도 동일한 관계를 맺고 있는 것처럼 보인다.

그러나 바로 여기 조형성Plastik과 조화가 만나는 지점에서 오직 꿈의 유비에 따라서만 파악될 수 있는 음악의 본질이 특히 조형예술의 본질과 전혀 상이한 것으로서 아주 분명하게 드러난다. 조형예술이 단지 공간에만 고정시키는 몸짓으로부터 성찰적 직관reflektierende Anschauung에 운동을 보완하도록 떠맡길 수밖에 없듯이, 음악은 몸짓의 내적 본질을 직접적인 이해가능성으로 표현한다. 그럼으로써 음악은 우리가 음악에 완전히 몰두하자마자 몸짓의 강렬한 지각에 대해 몸짓 자체를 보지 않고도 그것을 이해할 만큼 우리의 표정까지도 무

력화한다. 따라서 만일 음악이 현상계에서 자신과 가장 밀접한 계기들, 우리에 의해 특징화된 꿈의 영역을 자체 내에서 끌어낸다면, 그것은 이 계기들과 더불어 선행하는 어떤 경이로운 변화를 통하여 직관적 인식을 말하자면 내부로 돌리기 위함일 따름이다. 이럴 때 음악은 사물의 본질을 가장 직접적으로 고지하는 가운데 파악하고, 음악가가 아주 깊은 잠 속에서 보았던 꿈의 영상을 해석할 능력을 갖게 된다.

사물 자체로부터 추상된 개념에 대해서처럼 현상계의 조형적 형태에 대한 음악의 방법에 관하여 우리가 쇼펜하우어 저서의 해당 부분을 읽는 것보다 더 명료한 어떤 것이 제시되기는 불가능할 것이다. 여기서 쇼펜하우어는 무엇 때문에 우리가 어떤 문제에 쓸모없이 지체할 것이 아니라 이 연구의 본래적 과제, 즉 음악가 자체의 본성 탐구로 방향을 전환해야 하는지를 설명하고 있다.

우리는 먼저 예술로서의 음악에 대한 미적 판단과 관련하여 어떤 중요한 결정에 멈추어야만 한다. 요컨대 우리는 음악이 외적인 현상과 연관되는 것처럼 보이는 형식들로부터 음악적 전달의 성격에 대한 철저히 무의미하고 어리석은 요구가 발생했다는 것을 알고 있다. 조형예술에 대한 판단으로부터 유래하는 관점들이 음악으로 이전되었음은 이미 언급한 바 있다. 이런 오류가 일어날 수 있었다는 것을 우리는 어쨌든 세계와 그 현상의 직관적 측면으로의 음악의 극단적 접근에 그 원인을 돌리지 않을 수 없다. 실제로 음악예술musikalische Kunst은 이런 방향에서 발전의 과정을 겪어왔다. 이 과정에서 음악예술의 참된 성격은 계속해서 오해되었고, 이 때문에 사람들은 조형예술 작품에서처럼 음악예술에서도 유사한 효과, 즉 **아름다운 형태에 대한 호감**Gefallen an schönen Formen의 자극을 요구하게 되었다. 여기서 동시에 조형예술에 대한 판단이 점점 더 잘못된 길로 빠지게 됨으로써 음악 또한 영

향을 받았다. 다시 말해 음악은 극단적 측면의 제시를 통하여 즐거움을 자극할 수 있도록 근본적으로 그 자체의 본질을 완전히 낮추어야 한다는 요구를 받았고, 이럴 때마다 음악이 얼마나 크게 비하되었는지를 우리는 쉽게 생각해 볼 수 있을 것이다.

그 자체로 어두운 감정의 가장 보편적인 개념을 모든 상상할 수 있는 명암 속에서 지극히 명쾌하게 우리를 고무함으로써 우리에게 말을 거는 음악은 즉자 대자적으로an sich und für sich 오로지 **숭고함** das Erhabene의 범주에 따라서만 판단될 수 있다. 그도 그럴 것이 음악은 우리를 충만하게 하자마자 무한한 의식의 형용할 수 없는 황홀감을 일으키기 때문이다. 반면에 조형예술 작품의 직관에 **계속해서** 침잠할 때에야 비로소 우리에게 나타나는 것, 즉 직관된 대상과 우리들 개인적 의지와의 관계를 포기하여 종국적으로 얻어지는 저 의지 직무로부터의 (일시적인) 해방, 이것을 음악은 **즉시** 그것이 시작될 때부터 수행한다. 이와 동시에 음악은 그 즉

시 모든 대상성에서 해방된 순수한 형식으로서 우리를 외부세계와 차단하면서도 이제 우리를 오직 모든 사물의 내적 본질만을 들여다보게 하듯이 우리의 내부를 들여다보게 한다. 그러므로 음악에 대한 판단은 어쩌면 —음악이 등장하여 최초의 효과인— 아름다운 현상의 영향으로부터 가장 고유한 성격의 드러냄까지 숭고함의 영향을 통하여 가장 직접적으로 진행되는 법칙들의 인식에 의존할 수밖에 없는지도 모른다. 반면에 본래 아무 말도 하지 않는 음악의 성격은 음악이 첫 시작의 효과로 프리즘 같은 역할에 머물렀을 때, 그리고 지속적으로 음악의 극단적 측면이 직관적 세계를 향하는 관계에만 우리에게 유지되었을 때에는 그럴지도 모른다.

실제로 오직 이런 측면에 따라서만 음악에 지속적인 발전이 주어져 있었다. 물론 음악을 한편으로 건축과 비교하게 하고, 다른 한편으로 음악에 전망성을 부여하던 율동적인 주기구조의 어떤 체계적

접합을 통해서도 그러했다. 음악은 바로 조형예술의 유사관계에 따라 다루어진 잘못된 판단에 이런 전망을 내맡기지 않을 수 없었다. 여기서, 즉 진부한 형식과 인습으로 된 극단적인 한계 속에서, 예컨대 시인 괴테는 음악을 다행히도 시적 구상의 표준으로 적용할 수 있다고 생각했다. 이 인습적인 형식들 속에서 음악은 엄청난 능력을 지닌 채 그 본래적인 영향, 즉 모든 사물의 내적 본질의 전달을 마치 홍수의 위험인 양 피해가는 정도로만 역할을 수행할 수 있었다. 이것이 오랫동안 미학자들의 판단에 음조예술 형성의 진정한 결실이자 유일하게 바람직한 결과로서 간주되었다. 그러나 음악의 가장 내적인 본질을 위한 이런 형식을 통하여 음악가가 날카롭게 투시하는 자의 내적인 빛을 다시 외부로 던질 수 있도록 관철하는 것, 이것이 바로 우리가 음악가의 진정한 정수로서 보여 주어야만 하는 우리의 위대한 **베토벤**의 작품이었다.

우리가 종종 매료된 알레고리적인 꿈의 유비를

포착함으로써 가장 내적인 광경에 고무된 채 이 광경을 외부로 전달하는 음악을 생각하고 싶다면, 우리는 거기서 꿈의 기관Traumorgan이 그렇듯이 이에 대한 본래적 기관으로서 두뇌의 능력을 받아들여야 한다. 이 능력에 의하여 음악가는 우선 모든 인식에서 폐쇄된 내적인 즉자An sich, 외부를 향해 경청하려는 내부를 향한 눈을 지각한다. 우리가 음악가에 의해 지각된 세계의 가장 내적인 (꿈의) 영상을 그의 가장 충실한 모사 속에서 우리에게 연출된다고 생각하고 싶다면, 우리는 저 가장 유명한 교회음악들 중의 하나인 〈팔레스트리나Palestrina〉[8]를 듣는다면 이런 생각에 가장 가까이 다가설 수 있다. 여기서는 리듬이 조화로운 화음의 연속을 통해서만 지각될 수 있는데, 반면에 이것이 없다면 리듬은 균형 잡힌 시간의 연속으로서 전혀 독립적으

8 저자 주: 독일의 작곡가 한스 피츠너(Hans Pfitzner, 1869-1949)의 오페라이다. 피츠너는 이탈리아의 작곡가 팔레스트리나의 교회음악과 다성 음조를 자신의 오페라에 도입했다.

로 실존하지 못한다. 그러므로 여기서 시간의 연속은 여전히 직접적으로 조화의 본질, 그 자체로 시공간 없는 본질과 결부됨으로써 시간의 법칙의 도움은 이런 음악의 이해에 전혀 적용될 수 없다.

이런 음조작품Tonstück에서 유일한 시간의 연속은 —우리가 이런 변화에서 선들의 어떤 묘사를 지각할 수 없을 만큼— 가장 넓은 동류성을 포착하여 다양하기 이를 데 없는 추이를 우리에게 보여 주는 기본색채의 가장 부드러운 변화에서만 표현된다. 그러나 이제 이 색채 자체가 공간에서는 나타나지 않기 때문에, 우리는 여기서 거의 시간도 없고 공간도 없는 영상, 철저히 정신적인 계시를 얻는다. 따라서 이로부터 우리는 형용할 수 없을 만큼 커다란 감동을 받는데, 왜냐하면 이것이 모든 독단적 개념의 허구에서 벗어난 종교의 가장 깊은 본질을 다른 모든 것보다 더 명백하게 의식하도록 하기 때문이다.

반면에 우리가 지금 어떤 무도곡이나 춤의 동기

에 따라 형성된 오케스트라 교향악의 악장, 아니면 어떤 본래적인 오페라의 단편을 떠올려 본다면, 우리는 우리의 환상이 즉각 어떤 규칙적인 질서를 통한 리드미컬한 주기의 반복에 사로잡혀 있음을 알게 될 것이다. 이로 인한 리듬의 인상은 우선 이것에 주어진 조형성에 의하여 결정된다. 이런 과정에서 형성된 음악을 "정신적인" 음악과는 반대로 "세속적인" 음악이라고 칭하는 것은 매우 올바른 표현이다.

이 형성Ausbildung의 원리에 대하여 나는 다른 방향에서 분명하게 나의 견해를 진술한 바 있다.[9] 반면에 나는 여기서 이와 같은 경향을 이미 앞서 다른 알레고리적인 꿈과의 유비의 의미에서 파악하

9 저자 주: 특히 본인은 이것을 간략하고도 일반적으로 "미래의 음악 (Zukunftsmusik)"이라고 제목을 붙인 20년 전 라이프치히에서 발표한 논문에서 거론했으나 주목을 받지는 못했다. 그것은 라이프치히 작가협회지 제7권에 수록되어 있는데, 여기서는 새로운 참고자료로 권장되었다고 한다.

고 있다. 이에 따라 지금 음악가의 깨어난 눈은 마치 외부세계의 현상에 그만큼 집착해 있는 것처럼 보이며, 이 현상은 그 내적인 본질에 따라 그에게 즉시 이해되는 것처럼 보인다. 거동에의 집착, 결국은 매번 삶의 움직임으로 가득한 과정에의 집착이 이에 따라 수행되는 외부법칙은 음악가에게 리듬의 법칙으로 변하며, 그는 리듬의 힘에 의해 저항과 회귀의 주기를 구성한다. 이 주기가 이제 점점 더 많이 음악의 본래적 정신으로 충만하면 할수록, 그것은 그만큼 건축학적 특징으로서 우리의 관심을 음악의 순수한 영향으로부터 다른 곳으로 돌리지 않는다. 이와는 반대로 충분히 특징화된 음악의 내적인 정신이 리드미컬한 전환의 이 규칙적인 배열을 위하여 가장 고유한 전달에서 약해지게 될 때에는 단지 외적인 규칙성만이 우리를 사로잡게 될 것이며, 우리는 음악을 이제 주로 규칙성에만 연관시킴으로써 필연적으로 음악 자체의 요구를 낮추게 될 것이다.

이렇게 되면 음악은 장엄한 순수의 상태에서 벗어나고, 현상이라는 채무로부터 해방된 힘을 상실하게 된다. 즉 음악은 더는 사물의 본질을 알리는 전달자가 아니라 우리 외부에 있는 사물이 펼쳐 보이는 현상의 미혹에 빠지게 된다. 그 이유는 이 음악을 위하여 이제 사람들은 무엇인가를 **보려고** 하며, 그러면 이 보는 것이 주된 일이 되기 때문이다. 예컨대 주로 떠들썩한 볼거리나 발레 등의 흥미와 매력을 결정하는 "오페라"가 이를 아주 분명하게 보여 주는데, 이럴 경우 여기에 사용된 음악의 변질이 눈에 띄게 두드러진다.

이제까지 거론된 것을 우리는 이제 **베토벤이라는 천재의 발전과정**에 대한 더 상세한 연구를 통하여 명백히 밝히고자 한다. 이럴 경우 우리는 먼저

표현의 보편성에서 벗어나기 위하여 거장이 보여주는 독특한 양식의 실제적인 형성과정에 주목해야만 한다.

예술에 대한 음악가의 능력, 예술에 대한 규정은 그의 외부에서 연주가 그를 향해 전달하는 영향을 통해서만 확실하게 밝혀진다. 내적인 자기 조망의 능력, 아득히 깊은 세계 꿈의 저 투시능력이 이로부터 어떤 식으로 고무되었는지를 우리는 그의 자기 발전의 완전히 성취된 목적지에 이르러서야 비로소 경험한다. 그럴 것이 그는 그때까지 자신에게 미치는 외부 인상이 주는 영향의 법칙에 순응하기 때문이다. 음악가에게 이 법칙은 우선 동시대 거장들의 음조작품들로부터 도출된다.

여기서 우리는 이제 베토벤이 오페라 작품들로부터는 전혀 자극받지 않았다는 것을 알게 된다. 반면에 그에게는 동시대의 교회음악의 인상이 더 분명했다. 하지만 음악가로서 그가 "무엇인가 되기" 위하여 선택해야만 했던 피아노 연주의 탁월한

손 기술 덕분에 그는 그가 살던 시기의 거장들이 작곡한 피아노곡을 지속적으로 그리고 가장 친숙하게 다룰 수 있었다. 이 시기에는 "소나타"가 가장 전형적인 형식으로 대두되었다. 베토벤은 소나타 작곡가였고, 소나타 작곡가이기를 고집했다고 말할 수 있는데, 왜냐하면 대다수의 주도적인 기악곡들에 대하여 소나타의 기본형식은 면사포 직물과도 같았기 때문이다. 이를 통해 그는 음향의 왕국을 들여다보거나 이 왕국에서 솟구쳐 오르며 우리를 이해시켰다. 이에 반해 다른 형식, 특히 혼합된 성악형식은 그것에서의 대단한 업적에도 불구하고 시도하듯이 그저 지나가는 방식으로 다루어졌을 따름이었다.

소나타 형식의 법칙성은 에마누엘 바흐, 하이든과 모차르트에 의하여 어느 시대에도 통용되도록 구성되었다. 그것은 독일 정신이 이탈리아 정신과 합치되어 이루어진 일종의 타협 성과였다. 소나타 형식의 외적인 성격은 그 적용의 경향으로 인하여

상실되었다. 피아노 연주자는 소나타를 준비하여 청중 앞에 등장하는데, 그는 완숙한 기법을 통하여 청중을 즐겁게 하는 동시에 음악가로서 청중과 유쾌함을 유지할 수 있어야 할 것이다. 이 사람은 더는 자신의 교구민을 교회의 오르간 앞에 모았던, 또는 전문가나 동료와 경쟁하기 위해 그쪽으로 초청했던 제바스티안 바흐가 아니었다. 말하자면 푸가의 놀라운 거장과 소나타의 후견인들 사이에 넓은 틈새가 생겨났다. 푸가의 기법은 바흐에 의하여 음악 공부를 공고히 하는 수단으로 습득되었으나, 소나타에는 단지 인위적인 성격으로만 사용되었다. 순수 대위법의 조야한 결과는 안정적인 율동법 Eurhythmie의 편안함에서 벗어나 있었고, 이탈리아적인 조화음Euphonie의 의미에서 율동법의 능숙한 틀을 충족시키는 것은 오직 음악에 대한 요구에만 부응하는 것처럼 보였다.

우리는 하이든의 기악에서 천부적인 노인의 순진무구함을 지닌 음악의 매혹적인 마성魔性이 우리

앞에서 연주되는 것을 본다고 생각한다. 베토벤의
초기 작품들을 특히 하이든의 전형에서 유래한 것
으로 보는 것도 틀린 것은 아니다. 사람들은 그의
천재성의 더 성숙한 발전 단계에서까지도 그가 모
차르트보다는 하이든과 더 가까운 관계라고 여긴
다. 이제 하이든을 향한 베토벤의 눈에 띄는 처신
은 이런 유사성의 독특한 상태를 잘 설명해 준다.
즉 베토벤은 하이든을 전혀 자신의 스승으로 인정
하려 하지 않았고, 심지어는 그에게 젊은 치기에서
나오는 모욕적인 언사까지도 마다하지 않았다. 그
는 하이든과의 유사성을 마치 천부적인 사내와 순
진무구한 노인의 관계처럼 느낀 것 같았다. 그의
스승과의 정형화된 일치를 훨씬 넘어서서 —엄청
난 능력을 지닌 음악가의 모든 행동이 그렇듯이—
이해할 수 없는 격렬함에 의해서만 전달될 수 있었
던 힘의 어떤 표현으로까지 그를 몰고 간 것은 바
로 형식에 매여 있으면서도 무구속적인 그의 내면
적 음악의 마성이었다.

그의 젊은 시절에 모차르트와의 만남에 관한 우리에게 들려오는 이야기가 있다. 이에 따르면 베토벤은 이 거장의 권유로 소나타를 연주해 보인 이후에 불만족스러워하며 피아노에서 벌떡 일어섰다고 한다. 하지만 그는 이제 자신의 본모습을 더 잘 보여 주기 위하여 즉흥곡을 연주하기를 원했고, 이 연주는 우리가 들어서 알고 있듯이 모차르트에게 강렬한 인상을 심어주었다. 그러자 모차르트는 그의 친구들에게 "세상 사람들은 이 사람으로부터 뭔가 대단한 것을 듣게 될 날이 올 거야"라고 말했다고 한다. 이는 모차르트가 자신의 내적인 천재적 능력의 발전 가능성을 확신하던 시기에 우연히 내뱉은 말인 것으로 보인다. 그의 이런 발전은 이때까지 비참할 정도로 어려운 음악가 이력의 강박 속에서 가장 고유한 충동으로부터 이루어진 엄청난 전환을 통하여 수행되었다. 우리는 모차르트가 너무 일찍 다가오는 자신의 죽음을 얼마나 처절하게 바라보았는지를 알고 있다. 이로써 그는 음악에서

본질적으로 할 수 있는 것을 세상 사람들에게 그제야 보여 줄 수 있었다.

반면에 우리는 곧 젊은 베토벤이 완고한 기질로 세상과 맞서는 모습을 본다. 이와 같은 기질 때문에 베토벤은 살아 있는 동안 줄곧 세상과는 거의 등지고 정말 외골수적으로 살아간다. 자신만만한 용기에서 나오는 그의 엄청난 자존감 때문에, 그는 매번 음악에 대한 향락적인 세상의 경박한 요구와 유혹을 물리칠 수 있었다. 그는 유약해진 기호의 노골적인 경향에 반하여 헤아릴 수 없이 풍부한 보물을 지켜 나가야 했다. 음악이 오직 호의적인 예술로서만 나타나야 하는 이와 같은 형식 속에서 그는 가장 내적인 음조세계로부터 바라보는 예언을 전달해야만 했다. 이렇게 그는 늘 정말 신들린 사람과도 같았다. 그럴 것이 그는 쇼펜하우어가 베토벤에 대하여 "이 사람은 그의 이성이 이해하지 못하는 언어로 최고의 지혜를 진술한다"고 말하는 것과 일치하기 때문이다.

베토벤은 외적인 구조의 형식적 구성을 만들어 낸 정신에 의해서만 그의 예술의 "이성"에 반응했다. 그가 그의 청춘기의 위대한 거장들조차도 이 구조 내에 얼마나 상투어와 미사여구를 진부하게 반복하는지를 알았을 때, 이 건축학적 순환구조로부터 그에게 말을 건 것은 참으로 빈약한 이성이었다. 그들은 정확히 분할된 강함과 부드러움을 대립시키고, 규정적으로 받아들인 이런저런 많은 박자들을 장중하게 시작함으로써 이런저런 많은 반마침 Halbschlussen으로부터 축복의 떠들썩한 종결악절 Schlußkadenz에 이르는 필수적인 관문을 지나갔다.

오페라의 아리아를 구성하고, 오페라 소품들을 서로 병렬하던 것도 이성이었다. 이를 통해 하이든은 그의 재능을 자신의 묵주 구슬의 수를 세는 데 소진했다. 왜냐하면 팔레스트리나의 음악과 더불어 종교도 교회로부터 위축되었고, 반면에 이제 예수회적인 실천의 인위적 형식주의는 음악처럼 종교와 대립적이었기 때문이다. 이렇게 이와 동일한

지난 200년의 예수회 건축양식은 의미심장한 관찰자 베토벤에게 존경할 만큼 고귀한 로마를 은폐하고 있다. 이렇게 영광스러운 이탈리아 미술은 점점 유약해지고 감상적으로 되었다. 그리하여 동일한 흐름 하에서 "고전적인" 프랑스의 시문학[10]이 생겨나게 되었으며, 프랑스 시문학의 정신을 말살하는 법칙 속에서 우리는 오페라의 아리아 및 소나타의 구성 법칙과 정말 뚜렷한 유비를 발견할 수 있다.

우리는 예술 분야뿐만 아니라 모든 것에서 유럽의 이 인위적으로 도출된 민족정신의 타락에 구원의 손길로 맞선 것이 바로 "산 너머의" 두려움과 증오의 대상인 "독일 정신"이었음을 알고 있다. 우리가 가령 다른 분야에서 우리의 레싱이나 괴테, 실러 등을 저 타락 속에서 부패해가는 것을 막아 준 구원자로서 찬양했다면, 이제 오늘날 베토벤이라는 음악가에게서는 그가 모든 민족의 가장 순수한

10 역주: 앞의 주해 4번을 참조할 것.

언어로 말했기 때문에 그를 통하여 독일 정신은 인류의 정신을 심각한 수치로부터 구원했다는 것을 증명하는 것이 중요하다. 그럴 것이 베토벤은 단순히 즐거운 예술로 격하된 음악을 그 자체의 깊은 본질로부터 숭고한 소명의 높이로 끌어올림으로써 우리에게 바로 예술의 이해를 명확히 해명했기 때문이다. 이와 같은 예술은 심오한 철학이 개념에 정통한 사상가에게만 설명할 수 있는 것만큼이나 확고하게 세계를 설명한다. **그리고 위대한 베토벤과 독일국가의 관계는 오직 여기에 근거를 두고 있다.** 우리는 이제 우리가 알고 있는 그의 삶과 창작의 특수한 성향을 기초로 하여 이 관계를 더 상세히 밝혀 보고자 한다.

예술가의 방법과 이성적 개념에 의한 구성이 어떤 관계를 맺고 있는지에 관해서는 베토벤이 음악적 천재성을 발휘하며 따라간 방법을 충실하게 이해하는 것보다 더 효과적으로 해명할 수 있는 것은 없다. 아마도 이성에 근거한 방법은 그가 의식적으

로 미리 발견한 음악의 외적인 형식들을 변경하거나 파기했을 때에만 국한될 것 같다. 그러나 우리는 이에 대한 어떤 흔적도 결코 찾지 못한다. 분명히 베토벤보다 예술에 대하여 그다지 숙고하지 않은 사람은 결코 없을 것이다. 반면에 이미 언급한 그의 인간적 본질의 강인함은 그가 거의 직접적으로 다른 모든 인습의 강압으로서 형식에 의해 사로잡힌 천재성의 구속을 얼마나 개인적 고통의 감정으로 느꼈는지를 우리에게 보여 준다.

하지만 이에 대한 그의 반응의 본질은 오직 자유분방하고 어떤 것을 통해서도, 그러니까 형식을 통해서도 저지되지 않는 그의 내적인 천재성 계발에 있다. 그는 결코 자신이 알게 된 기악의 형식을 결코 바꾸지 않았다. 그의 마지막 소나타와 사중주, 교향곡 등에서 그의 최초의 악곡들과 같은 구조가 뚜렷하게 입증될 수 있다. 그러나 이제 이 작품들을 서로 비교해 볼 필요가 있다. 예컨대 F장조로 된 교향곡 제8번을 D장조로 된 교향곡 제2번과 비교

해 보면, 우리에게 거의 완전히 같은 형식으로 다가오는 전혀 새로운 세계에 대해 놀라워할 것이다.

여기서 다시 모든 형식에 본질을 불어넣을 줄 아는 내적으로 아주 깊이 있고 풍부한 재능을 지닌 독일적 본성의 특징이 나타난다. 이와 같은 본성은 형식을 내부로부터 새롭게 개조함으로써 외적인 전복의 충동을 막는다. 이렇게 독일인은 **혁명적이 아니라 개혁적**이다. 독일인은 결국 그의 내적 본질의 전달에 대해서도 다른 어떤 민족보다 형식의 풍부함을 유지한다.

하지만 이 깊은 내적 근원은 바로 프랑스인에게는 고갈된 것처럼 보인다. 이로 인해 프랑스인은 국가나 예술에서도 그의 상황의 외적인 형식 때문에 불안해진 채 ―어느 정도는 더 유쾌한 새로운 형식이 저절로 형성될 수 있으리라는 가정에 따라― 즉각 이런 형식을 완전히 깨트려야만 한다고 생각한다. 프랑스인이 보여 주는 특수한 방식의 반발은 언제나 저 불안한 형식 속에서 이미 표현되는 것보

다 더 깊이 있게 보여 주지 못하는 그 자신의 자연
적인 것을 향한다. 반면에 그 어떤 것도 독일 정신
의 발전에 손상을 입히지 않았기에 우리의 중세 시
문학은 프랑스의 기사서사시를 넘겨받아 자기 것
으로 만들었다. 볼프람 폰 에셴바흐Wolfram von
Eschenbach[11]의 내적인 깊이는 원초적 형식에서는
우리에게 단순히 진기한 것으로만 보존되어 온 동
일한 소재로부터 시문학의 영원한 유형을 형상화
했다. 이렇게 우리는 로마와 그리스의 문화를 우리
것으로 받아들여 그들의 언어와 시를 모방했으며,
고대의 관점을 우리 것으로 동화시킬 수 있었다.
하지만 우리는 우리 자신의 가장 심오한 정신을 그
안에서 표현함으로써 그렇게 했다. 우리는 이탈리
아인들로부터 다른 형식을 지닌 음악도 빌려온 것

11 주로 12세기에 활동한 서사시인 볼프람 폰 에셴바흐는 프랑스의 크
레티앙 드 트루아의 『페르스팔』을 개작하여 독일어로 된 『파르치팔
(Parzival)』을 발표했다. 주된 내용은 성배를 찾아가는 기사들의 이야기
이다.

이 사실이다. 그리고 우리가 그것에 접목한 것을 이제 우리는 베토벤이라는 천재의 놀라운 작품들에서 목도하고 있는 것이다.

이 작품들 자체를 설명하고자 하는 것은 어리석은 시도일지도 모른다. 우리는 그것을 차례대로 살펴보면서 음악의 천재가 음악적 형식을 어떻게 관철해 나갔는가를 더 정확하게 알아 나가야만 한다. 마치 우리는 그의 선배들의 작품에서는 햇살이 비출 때 그려진 투명화를 본 것 같은데, 이 도안과 채색에서는 순수 미술가의 작품과 전혀 비교할 수 없고 완전히 저열한 예술방식에 속하는, 그렇기에 올바른 예술신봉자들에게도 주제넘어 보이는 사이비 예술작품을 감상한 것처럼 보인다. 이런 작품은 호사스러운 석판에 붙어 있는 축제용 장식을 위하여 또는 호화로운 사교모임 같은 곳에서 오락을 위하여 전시되었다. 반면에 우리의 거장은 자신의 빼어난 기교를 명암 처리를 위해 결정된 빛처럼 배후가 아니라 전면에 두었다. 그러나 이제 베토벤은

이 그림을 밤의 침묵 속에, 현상세계와 모든 사물의 깊은 내적 본질 사이에 배치한다. 그는 모든 사물로부터 투시능력이 있는 빛을 그림의 배후로 이끌고 간다. 그러면 이 빛은 놀랍게도 우리 앞에서 살아 오르고, 이제 라파엘의 최고 명작조차도 예감할 수 없던 제2의 세계가 우리 앞에 나타난다.

음악가의 힘이란 여기서 전적으로 마술적인 상상을 통하여 표현하는 것을 말한다. 우리가 순수한 베토벤의 음조작품을 감상할 때, 우리가 —냉정하게 단지 형식을 설정하기 위한 일종의 기법적인 목적성만을 볼 수 있는— 악곡의 모든 부분에서 이제는 신비한 생동감, 한편으로는 부드럽게 느껴지면서도 놀라운 활동성, 다른 한편으로는 역동적인 비약, 환희와 그리움, 불안, 비탄과 황홀함을 지각할 때는, 우리가 어떤 마법에 걸려 있는 상태인 것이다. 이 모든 것은 다시 우리 자신 내부의 가장 깊은 근원으로부터만 운동하는 것처럼 보인다. 왜냐하면 베토벤의 음악적 형성에서 예술사에 아주 중요

한 계기는 이 경우에 ―예술가가 이해를 목적으로 그의 외부 세계에 대한 어떤 인습적 행동으로 표출하는― 예술의 모든 기법적인 우연성이 직접 분출함으로써 지고한 의미로 고양되기 때문이다. 내가 다른 곳에서 언급한 바와 같이 여기서는 멜로디의 어떤 첨가물이나 틀도 없고, 모든 것이 멜로디, 반주 소리, 매번 리드미컬한 음표, 심지어는 휴지부 Pause 자체가 되어 버린다.

베토벤 음악의 진정한 본질을 즉시 황홀경의 음향 속에 빠지지 않고는 논평하려는 것이 완전히 불가능하기 때문에, 그리고 우리는 이미 (이로써 베토벤의 음악을 특수성 속에서 이해할 수 있었던) 철학자의 안내에 따라 음악 일반의 참된 본질에 대하여 더 상세히 해명하고자 했기 때문에, 무엇보다 베토벤 개인은 그에게서 우러나오는 마법세계의 빛줄기의 초점으로서 우리를 계속 매혹시킬 수밖에 없을 것이다. 어찌 그렇지 않을 수 있겠는가!

이제 베토벤이 어디에서 이런 힘을 얻었는지 살

퍼보자. 아니 그보다는 천부적인 재능의 비밀이 우리에게 분명히 감추어져 있었고 또한 우리는 이런 재능의 영향으로부터 나오는 엄청난 힘의 존재를 의심 없이 받아들여야만 했으므로, 이제 베토벤이라는 위대한 음악가가 개인적 성격의 어떤 특성을 통하여 그리고 이런 성격의 어떤 도덕적 충동을 통하여 그의 예술적 행동을 결정한 이 어마어마한 영향에 그토록 힘의 집중을 가능하게 했는지를 추적해 보자. 우리는 이에 대하여 그의 예술적 충동의 형성을 이끌어 왔을지도 모르는 어떤 이성적 인식의 모든 가정을 배제해야만 한다는 것을 지켜보았다. 이와는 달리 우리는 오직 그의 남성적인 성격의 힘만을 주시해야 할 것이다. 우리는 이 거장이 지닌 내적인 천재성의 계발에 미친 이런 영향을 앞서 이미 다룬 바 있다.

여기서 먼저 베토벤을 하이든 및 모차르트와 비교해 보았다. 두 선배 음악가의 삶을 관찰해 보면, 둘을 서로 견주어 보았을 때 하이든에서 모차르트

를 거쳐 베토벤에 이르는 추이과정이 일단은 삶의 외적인 것에 의해 결정되는 방향이라는 사실이 드러난다. **하이든**은 음악가로서 호화로움을 즐기는 군주의 일을 돌봐야만 했던 시종이었고 또한 그렇게 지내며 살았다. 한때 런던을 방문했을 때와 같은 일시적인 해외생활에서도 그는 이런 예술가로서의 생활태도를 바꾸지 않았다. 그럴 것이 바로 거기서도 그는 항상 귀족에게 의탁하여 돈을 받으며 순종하는 음악가로 지냈고, 호의적이고 쾌활한 기분의 평온함이 그에게는 노년에 이르도록 흐려진 일이 없었기 때문이다. 다만 그의 초상화에서 우리를 바라보는 눈빛만은 살짝 우울한 기운으로 싸여 있다.

이와는 대조적으로 **모차르트**의 삶은 평화로운 실존을 얻기 위한 **어떤** 끊임없는 투쟁이었고, 그런 만큼 계속해서 어려울 수밖에 없었다. 어렸을 때 이미 많은 유럽인들의 사랑을 받았던 모차르트는 젊은 시절에는 생동감 있게 고취된 성향의 모든 만

족이 고달픈 압박에 시달릴 만큼 힘들어지는 것을 깨닫는다. 그는 성년이 될 무렵부터 이른 죽음을 맞이할 때까지 병마와 비참하게 싸워야만 했다. 그에게서 어떤 군주에게 행하는 음악적인 봉사는 더 이상 견딜 수 없게 되었다. 이 때문에 그는 더 넓은 관객의 호응으로 먹고 살길을 모색했으며, 수많은 연주회와 발표회를 개최한다. 하지만 순간적으로 얻어진 것은 삶의 욕구에 희생된다.

하이든의 군주가 계속 새로운 즐거움을 요구했다면, 모차르트는 **관객**을 사로잡기 위하여 날마다 뭔가 새로운 것을 들려주려고 적지 않게 고심해야만 했다. 적절한 일정에 따른 구상과 실행에서의 신속성이 이런 작품들에 대한 주요 설명근거가 된다. 하이든은 노년에 들어서야 비로소 대외적인 명성을 얻으면서 그로 인한 즐거움을 향유하면서 고귀한 명작들을 창작했다. 반면에 모차르트는 이런 상태에는 결코 도달하지 못했다. 그의 가장 아름다운 작품은 순간의 자유분방함과 그다음 순간의 불

안함 사이에서 구상되었다. 이렇게 모차르트에게 군주의 풍족한 후원은 언제나 영혼에 대해 호의적인 삶의 예술적 생산을 위한 바람직한 중개자였다. 그런데 오스트리아 황제가 그에게 주지 않은 것을 프로이센의 왕이 그에게 제공한다. 하지만 모차르트는 "그의 황제"에게 충실한 사람으로 남는데, 그 대가로 비참하게 몰락한다.

베토벤이 냉정한 이성적 숙고에 따라 자신의 삶을 선택했다 할지라도, 그것이 그의 두 위대한 선행자를 고려할 때 그의 삶의 진로를 끌고 나간 것은 분명히 아니었을 것이다. 진실로 그의 삶에 결정적인 것은 오히려 그의 천성의 소박한 표출이었다. 베토벤의 경우 얼마나 모든 것이 자연의 강한 본능을 통하여 결정되었는지를 보는 것은 참으로 놀라운 일이다. 하이든과 같은 삶의 성향을 꺼려하는 베토벤에게는 이런 본능이 아주 뚜렷하게 부각된다. 청년 베토벤을 보게 되면 어떤 군주라도 그를 자신의 악장으로 삼으려는 생각을 철회하기에

충분해 보인다.

반면에 기이하게도 그의 특이한 개성은 모차르트처럼 그를 어떤 운명으로부터 지켜주던 그런 성향 속에서 드러난다. 즉 유용성만이 가치 있고 또 향락에 치부할 때에만 아름다움이 보상을 받지만, 숭고함이란 전혀 보상 없이 남아 있어야 하는 세계에 베토벤은 모차르트처럼 완전히 무산자로 내몰려 있었다. 이 때문에 그는 아름다움을 통하여 세상을 자기 쪽으로 기울게 하려는 의도에서 운명적으로 배제되어 있음을 깨달았다. 아름다움과 유약함이 그에게 동일한 것으로 간주될 수 있다는 것은 그의 인상학적인 기질을 당장에 아주 함축적으로 표현하는 말이었다. 현상의 세계는 그에게 옹색한 통로였다. 그의 찌를 듯이 날카로운 두 눈은 내적 세계의 성가신 장애물 같은 외부세계에서는 아무것도 알아보지 못했다. 그의 내적 세계는 이 세상과의 거의 유일한 관계마저 거부했기 때문이다.

그리하여 경련이 그의 얼굴 표정을 대변하게 된

다. 저항의 표현인 일그러짐이 ―결코 미소가 아니라 폭소를 터트려야만 풀릴 수 있는― 긴장에 떨고 있는 그의 코와 입에 나타난다. 커다란 두뇌가 우리 외부에 있는 사물의 직접적 인식을 용이하게 하도록 얇고 부드러운 두피로 둘러싸여 있어야 한다는 것이 고도의 정신적 재능에 대한 생리학적 원리로 간주되었다면, 우리는 이와는 반대로 수년 전에 시행된 유골의 검시에서 완전한 골격의 엄청난 강도와 일치하여 아주 이례적인 굵기와 견고함을 지닌 두피를 목도한 바 있다. 이렇게 그의 내부에 깃든 천부적인 소질은 두뇌가 내부만을 응시하고 또한 담대한 심장의 세계관찰을 아주 조용히 실행할 수 있도록 과민한 두뇌를 보호했다. 이 무서울 정도로 강한 힘이 둘러싸고 보호한 것은, 섬세함이 외부세계의 거친 접촉에 무력하게 내맡겨져 연하게 녹아서 발산될 수도 있을 만큼, 참으로 투명한 섬세함의 내적 세계였다. 이는 모차르트의 섬세한 빛과 사랑의 천재성과도 같은 것이다.

이제 이런 존재가 이런 육중한 집으로부터 세계를 어떻게 들여다보는가를 되새겨 보라! 물론 이 사람이 지닌 내적 의지의 열정은 외부세계를 결코 이해할 수 없었다. 아니, 단지 모호하게만 이해할 수 있었다. 현상들에 관하여 그는 서두르기만 하면서 결국은 항상 불만스러운 자의 불신의 눈빛으로 대충 힐끗거렸지만, 그럼에도 어떤 현상 하나에는 집중할 수 있을 만큼 그의 의지의 열정은 너무 격렬한 동시에 섬세했다. 모차르트를 바깥 세계의 향락을 찾도록 그의 내적인 세계로부터 꾀어낼 수 있었던 어떤 일시적인 미혹도 베토벤을 결코 사로잡지 못했다. 즐거운 대도시의 방만함에 대한 어떤 순진한 유쾌함도 베토벤의 마음을 거의 움직일 수 없었는데, 왜냐하면 겉으로는 다채로운 충동 속에서도 최소한의 만족만을 취할 수 있을 만큼 그의 의지의 충동이 대단히 강했기 때문이다. 이런 점으로부터 특히 그의 고독을 즐기는 경향이 길러졌다면, 이는 다시 그의 독립적인 존재의 운명과 일치

한다. 그의 본능의 경탄할 만한 어떤 것이 이런 점에서도 그를 이끌었으며, 그것이 그의 성격 표현의 가장 중요한 동인이 되었다. 아마 어떤 이성적인 인식도 이 거부할 수 없는 그의 본능의 충동보다 더 그를 명료하게 입증할 수 없었을 것이다.

그런데 유리를 닦아 생계를 이어나갈 수 있도록 스피노자의 의식을 일깨웠던 것은 쇼펜하우어에게도 적용된다. 쇼펜하우어의 경우 그의 외적인 삶과 개성의 설명하기 힘든 성향을 결정하는 ─근심과 아울러 물려받은 작은 유산이나마 보존하려는 마음을 가득 채웠던─ 것은 돈을 벌어야 한다는 절박함으로 말미암아 학문적 작업의 과정에서 매번 철학적 연구의 진실이 아주 위태로워진다는 통찰이었다. 이런 것이 ─그의 삶의 방식의 선택에서 표출되던 거의 까칠한 경향과 마찬가지로─ 세상에 대한 불굴의 의지와 고독한 성향을 지닌 베토벤의 운명을 결정했다.

실제로 베토벤 역시 음악 작업을 통하여 생활비

를 마련해야만 했다. 그러나 이제 그가 자신의 삶의 방식에서 어떤 우아한 즐거움을 찾을 만한 자극도 없었을 때, 그는 성급히 해치워야 할 무의미한 작업뿐만 아니라 마음에 드는 것만을 통해 얻을 수 있던 취향을 인정할 필요성을 거의 느끼지 않았다. 그가 외부세계와의 관계를 상실하면 상실할수록, 그의 눈빛은 점점 더 투명하게 그의 내적인 세계로 향했다. 그가 여기서 내적인 풍요로움의 처리에 신뢰감을 느끼면 느낄수록, 그는 이제 점점 더 의식적으로 외부를 향해 요구한다.

그리하여 베토벤은 이제 정말 후견인들에게 더 이상 자신에게 작업의 대가를 지불하지 않아도 좋으니 세상사에 근심하지 않고 혼자서 일하게 해달라고 요구한다. 최초로 몇몇 호의적인 고위층이 음악가의 삶을 살고 있는 베토벤을 바람직한 의미에서 지원하겠다고 약속하는 일이 일어났다. 모차르트는 이와 유사한 삶의 전환점에 도달하여 너무 일찍 쇠잔하여 파멸한 바 있었다. 베토벤에게 베풀어

진 자선이 간혹 중단되거나 줄어들기도 했지만, 이것이 매우 기이하게 형성된 거장의 삶에서 차후에 알려진 독특한 조화의 밑거름이 된 것도 사실이었다. 그는 승리자로 자처하며 자신이 이 세상에 자유인으로 속해 있다고 느꼈다. 세상은 이런 그를 받아들이지 않을 수 없었다. 그는 고귀한 신분의 후원자들을 전제군주로서 취급했고, 오로지 자신이 무엇을 언제 하고 싶어 하는지 외에는 어떤 것에도 무관심했다.

하지만 이제 그의 마음을 언제나 유일하게 사로잡는 것, 다시 말해 그의 내적 세계의 형상화에 대한 마술사의 유희만이 그가 하고 싶은 일이었다. 그럴 수밖에 없는 것이 외부세계는 이제 그에게 완전히 소멸되었기 때문이다. 예컨대 상상력이 그의 눈에서 사라진 것이 아니라 **귀가 먹어서** 아무것도 들리지 않았던 것이다. 그동안 청각은 외부세계의 소음이 그에게 성가시게 밀려들어 오던 유일한 기관이었고, 그의 눈과의 관계에서 그것은 이미 오래

전에 사라진 것과도 같았다. 다채롭게 북적대는 빈의 거리를 거닐며 눈을 뜨고 앞을 응시했을 때, 황홀경에 사로잡힌 몽상가가 **본** 것은 무엇이었을까? 오직 그의 내적 음조세계의 각성으로부터 고무된 채 그가 본 것은 무엇이었을까?

청각에 이상이 생기고 그것이 점점 더 심해지는 상태 때문에 베토벤은 엄청난 고통에 시달렸다. 더욱이 그는 심각한 우울증으로 괴로워했다. 완전한 청각장애의 시작에 대하여, 특히 어떤 연주도 들을 수 없는 능력의 손상에 대하여 우리는 그에게서 어떤 격렬한 비탄의 소리도 듣지 못했다. 다만 본래부터 아무 매력을 느끼지 못했던 사람들과의 교제는 그에게서 더욱 어려워졌다. 하지만 그는 점점 더 단호하게 그런 것을 회피했다.

듣지 못하는 음악가라니! 그렇다면 눈 먼 화가를 생각할 수 있겠는가?

그러나 눈이 먼 **예언자**를 우리는 알고 있다. 현상계가 이 사람에게는 폐쇄되어 있어서 그 대신에

내면의 눈으로 모든 현상의 근거를 지각했던 테이레시아스[12]에게, 이 그리스인에게 이제 삶의 소음에 방해를 받지 않고 오로지 내적인 세계의 조화에만 귀를 기울이며 그 깊은 곳으로부터 저 바깥 세계에 말을 거는 귀머거리 음악가가 비교된다. 더 이상 무슨 할 말이 있으랴! 이렇게 천재는 모든 외적인 자아로부터 해방된 채 완전히 혼자서 자기 내면에만 치중한다. 누가 과연 당시에 베토벤을 테이레시아스의 눈빛으로 보았고, 어떤 기적이 그에게서 일어나야 했던가! 인간들 사이에서 변화하는 세계, 변화하는 인간으로서의 세계 그 자체가 그렇지 않았을까!

그런데 이제 음악가의 눈은 내부로부터 밝아졌다. 그는 지금 외부의 현상을 힐끗 보았지만, 그 현

12　테이레시아스(Teiresias): 그리스 신화에 등장하는 테베 출신의 눈이 먼 예언자이다. 양치기 에베레스와 님프 카리클로의 아들로 태어났다. 신통력으로 유명했고 여자로 변신해서 7년을 살았던 적이 있으며, 보통 사람들의 7배를 살았다.

상은 그의 내적인 빛을 통하여 광채를 발하다가 기이하게 반사되어 다시 그의 내부에 전달되었다. 그리하여 다시 사물의 본질만이 그에게 말을 걸면서 그에게 이것을 아름다움의 조용한 빛 속에서 보여주는 것이었다. 그는 이제 숲과 개울, 초원, 파란 에테르, 유쾌한 군중과 사랑하는 남녀, 새들의 노래, 구름 떼, 폭풍의 거센소리, 행복하게 움직이는 고요의 환희를 이해한다. 그러자 모든 그의 시각과 형상이 그를 통해서야 비로소 음악을 자기화하는 이 기적적인 즐거움을 남김없이 전파한다. 비탄 자체가 이렇게 내적으로 완전히 모든 음조를 타고 잔잔한 미소가 된다. 세상은 어린아이의 순수함을 되찾는다. 그가 "전원교향곡"에 가만히 귀를 기울였을 때, "나와 더불어 오늘 너희는 천국에 있나니"라는 이 구원의 말이 들려오는 소리를 어느 누가 듣지 못했겠는가?

이제 파악할 수 없는 것, 전혀 보이지 않고 경험되지 않은 것을 형상화하는 힘이 커진다. 하지만

이런 보이지 않고 경험되지 않은 것은 이 힘을 통해 아주 명백한 이해가능성의 가장 직접적인 경험으로 변한다. 이 힘을 실행하는 기쁨은 유머가 된다. 현존의 모든 아픔은 유머와의 형용할 수 없는 유희의 즐거움 때문에 사라진다. 세계창조의 신 브라마는 자기 자신에 대한 착각을 인식하기 때문에 자기 자신을 비웃는다. 다시 얻어진 순수함은 속죄된 죄의 가시와 희롱하듯 유희하고, 해방된 양심은 그간 참아 온 고통과 서로 농담한다.

어떤 예술도 결코 A장조와 F장조로 된 이 교향곡들과 ─이 곡들과 아주 유사한─ 그의 완전한 청력장애의 이 거룩한 시기에 창조된 모든 음조작품들보다 세상에 더 쾌활한 무엇인가를 창조한 적이 없었다. 이로부터 청중에게 미치는 영향은 바로 모든 죄과로부터의 해방이며, 그 여파는 장난으로 소일하는 낙원의 감정이다. 우리는 이런 감정에 사로잡혀 다시 현상계로 향한다. 이 놀라운 작품들은 이렇게 신적 계시의 가장 심원한 의미에서 후회와

속죄를 설파하는 것이다.

여기서 유일하게 **숭고함**das Erhabene이라는 미적인 개념이 적용될 수 있다. 그도 그럴 것이 바로 쾌활함의 영향은 즉시 아름다움을 통한 모든 만족감을 훨씬 넘어서기 때문이다. 인식을 자랑하는 이성의 모든 저항도 여기서는 즉시 우리의 전체적인 본성을 압도하는 마법에 무너져 버린다. 인식은 자신의 오류를 부끄럽게 고백하며 사라진다. 이 고백의 이루 말할 수 없는 큰 즐거움 때문에 우리는 가장 깊은 영혼으로부터 환호성을 지른다. 그리하여 청중의 완전히 매료된 얼굴도 이 가장 진실한 세계를 보거나 사유할 수 없다는 사실에 경악하며 우리에게 심각한 표정을 드러낸다.

세상을 등진 천재의 인간 본질로부터 세상의 주목거리로 남아 있을 수 있었던 것은 무엇 때문이었을까? 마주치는 속인들의 눈이 그에게서 알아낼 수 있었던 것은 무엇이었을까? 그 스스로가 이 세상과 교류를 할 때는 오해만을 남겼듯이 그것은 분

명히 모든 사람들에게 오해된 어떤 것이었다. 그는 이런 세상에서 가식 없는 너그러움 때문에 항상 자기 자신과 모순 속에 놓여 있었다. 이 모순은 언제나 예술의 숭고한 토양 위에서만 조화롭게 해소될 수 있었다.

그의 이성은 광범위하게 세상을 파악하고자 하였기 때문에 그의 심성心性 또한 일단은 낙관주의적 관점에 의해 안정되어 있었다. 그는 18세기 시민적 종교세계의 공통적 전제를 위한 열광적 인도주의의 경향을 지니고 정신적으로 성장하였다. 그는 삶의 경험으로부터 이 가르침의 정당성에 거스르던 모든 정신적 회의에 대해 종교적 기본원리의 공적인 문서를 내세워 대처했다. 그는 마음속으로는 사랑이 신이라고 생각했다. 마찬가지로 그는 신이 사랑이라고도 선언했다. 역설적으로 이 신조를 가볍게 다루었을 때만이 우리의 시인들로부터 갈채를 받았다. 삶의 과정에서 그를 계속 강렬하게 사로잡았던 것은 괴테의 『파우스트』였고, 그가 특별

히 존경한 사람은 클로프슈토크[13]와 몇몇 평범한 인도주의적 성향의 가수들이었다. 그의 도덕은 가장 엄격한 시민적 독단성의 성격을 띠고 있었고, 누군가에 대해 파렴치한 기분이 들면 그는 격노했다.

확실히 베토벤은 가장 주목할 만한 교제에서조차 자신의 재능을 단 한 번도 드러내지 않았다. 그래서 괴테는 베토벤에 대한 베티나[14]의 마음 절절한 그리움에도 불구하고 그와의 대화에서는 진정으로 고심했는지도 모른다. 하지만 그는 사치라고는 전혀 모른 채 검소하게, 때로는 인색하리만치 자신의 수입을 아꼈다. 이런 성향처럼 그의 엄격한 종교적 도덕성에서도 확고한 본능이 드러난다. 그

13 클로프슈토크(Friedrich Gottlieb Klopstock, 1724-1803): 격조 높은 언어를 구사하는 것으로 유명한 독일의 서정 시인이며, 횔덜린과 괴테, 실러 등에게 지대한 영향을 미쳤다.

14 베티나(Bettina von Arnim, 1785-1859): 오빠인 문학가 브렌타노의 영향으로 문학과 예술에 심취하며 평생 괴테를 존경했다. 그녀는 괴테와 베토벤의 만남을 주선했으며, 이 둘 사이에서 묘한 연정까지 품은 바 있었으나 결국은 시인 요하임 폰 아르님과 결혼한다.

는 이런 힘을 통하여 그의 주변세계의 억압적인 영향으로부터 자신의 가장 고귀한 것, 즉 천재의 자유를 지켜나갔다.

베토벤은 빈에 살았고 오직 빈만을 알고 있었다. 이것이면 그가 어떤 배경에서 성장했는지 설명은 충분할 것이다. 독일 프로테스탄티즘의 모든 흔적이 말살된 후에 로마의 예수회 학교에서 교육을 받았던 이 사람은 언어에 대한 올바른 억양 자체를 상실했다. 언어는 그의 면전에서 고대 세계의 고전적 이름들처럼 비독일적인 혼란 속에서 사용되었다. 독일인의 정신, 독일적 방식과 관습을 그는 스페인과 이탈리아풍의 여러 교재로부터 배워야만 했다. 변조된 역사, 변조된 학문, 변조된 종교의 토양 위에서 천부적으로 쾌활하고 명랑한 기질의 주민은 회의주의에 빠지도록 교육을 받았다. 여기서 회의주의는 무엇보다 참되고 순수하고 자유로운 것의 버팀목이 무너져야 했기 때문에 부도덕한 모습으로 나타날 수밖에 없었다.

그것은 우리가 앞에서 이미 평가했듯이 오스트리아에서 육성된 음악이라는 유일한 예술과 교육에 참으로 굴욕적인 경향을 부여하던 그런 정신이었다. 우리는 얼마나 베토벤이 그의 본성의 강력한 기질을 통하여 이런 경향을 경계했는지를 목격했다. 그리고 우리는 이제 그의 내부에 들어 있는 이와 동일한 힘이 부도덕한 삶 및 정신의 경향을 막기 위해 강력하게 작용하고 있다는 것을 인식한다. 가톨릭에서 세례를 받고 교육을 받았으면서도 그의 내부에는 **독일 프로테스탄티즘**의 온전한 정신이 그의 강한 신념 안에 살아 있었다. 이런 정신이 그가 예술이라는 유일한 동지와 만났을지도 모르는 도정에서 그를 재차 예술가로 이끌었다. 그는 경외심에 가득 차서 예술을 향해 머리를 숙이고, 이 예술을 그 자신의 본성에 들어 있는 가장 깊은 비밀의 고백으로서 자신 속에 받아들일 수 있었다. 하이든이 이 젊은이의 교사였다면, **제바스티안 바흐**는 힘차게 전개되는 이 남자의 예술적 삶을 이끌

었던 지도자였다.

바흐의 경이로운 작품은 베토벤에게 믿음의 성서가 되었다. 그는 바흐의 악보를 열심히 읽었고, 그러던 중 청각을 잃고는 더 이상 들을 수 없던 음향의 세계를 잊어버렸다. 그러자 가장 깊이 숨어 있던 그의 꿈의 비밀스러운 말, 언젠가 가난한 라이프치히의 교회음악 감독이 새롭고 다른 세계의 영원한 상징으로서 적어두었던 수수께끼 같은 말이 그 성서에 적혀 있었다. 그것은 —위대한 화가 **알브레히트 뒤러**Albrecht Dürer에게도 빛이 나는 세계와 그 형상의 비밀이 밝혀졌던 것과 동일한— 난해하게 뒤얽힌 선들과 괴상하게 꼬불거리는 부호들, 대우주의 빛이 소우주 전체를 밝게 하는 강령술사의 마법의 책자였다. 독일 정신의 눈만이 볼 수 있고, **그의** 귀만이 알아들을 수 있었던 것, 그를 가장 내적인 깨달음으로부터 그에게 부과된 모든 외적 본질에 대한 억제할 수 없는 항변으로 몰고 간 것, 그것을 베토벤은 이제 그의 가장 성스러운

책자에서 분명하고 명료하게 읽었다. 그리고 이렇게 해서 그 자신이 성자가 되었다.

───────※───────

그렇지만 그가 "이성이 납득하지 못한 언어로 가장 깊은 지혜를 표명해야 한다는 것을" 깨달았을 때, 바로 이 성자는 그 자신의 신성함을 위하여 삶에 대해 어떤 태도를 취할 수 있었을까? 그의 세상 사람들과의 교류는 그의 내부의 행복한 꿈을 기억하려고 애쓰는 아주 깊은 잠에서 깨어난 자의 상태만을 나타낼 수밖에 없지 않았을까? 그가 꼭 필요한 생활용품을 구하고자 어떤 식으로든 다시 일상적 삶의 수행에 관여할 때에도, 우리는 이와 유사한 상태를 종교적인 성자에게서 찾아도 좋을 것이다. 둘 사이에 차이가 있다면 이런 것이다. 즉 성자가 삶 자체의 궁핍 속에서 죄 많은 현존에 대한 속죄의 필요성을 분명하게 인식하고 있으며, 끈기 있

게 인내하는 가운데 구원의 수단을 열광적으로 움켜잡는 데 반해, 이 신성한 선지자는 속죄의 의미를 단지 고통으로만 이해하고, 자신의 현존의 죄를 바로 고통을 앓는 자로서 치른다.

낙천주의자에게 오류가 생긴다면 이제 그는 고통이 심해지고 자신의 오류에 더욱 신랄하게 자책함으로써 대가를 지불한다. 그가 계속해서 인지하는 그에게 일어나는 모든 무감동, 이기적이거나 냉혹한 모든 성향을 그는 인간의 근원적 자비심의 타락으로 느끼며 분노를 터트린다. 이렇게 그는 자신의 내적인 조화의 낙원으로부터 언제나 소름 끼치도록 화해할 수 없는 현존의 지옥으로 되돌아간다. 하지만 그는 궁극적으로 조화롭게 해결하는 방법을 오직 예술가로서만 체득한다.

우리가 베토벤이라는 성자의 생애를 반추하는 상을 소개하고자 한다면, 이 거장 자신의 저 경이로운 음조작품들Tonstücke 중의 하나가 이에 대한 가장 좋은 모형을 우리에게 선사할 수도 있을 것이

다. 이때 우리는 스스로 착각해서는 안 된다. 우리가 꿈이라는 기이한 현상과 창작의 방법을 동일시할 필요는 없지만, 그럼에도 우리는 항상 꿈과 유사한 관계로 음악의 탄생에 적용한 방법만은 확실히 해 두어야만 한다. 그러므로 나는 이와 같은 진짜 베토벤의 생애를 그의 가장 내적인 과정으로부터 우리에게 명료하게 보여주기 위하여 **현악4중주 14번 올림 다단조**Cis-moll-Quartett를 선택하고자 한다. 이 곡을 감상할 때 쉽게 이해되지 않는 것은 우리가 매번 특정한 비교를 소홀히 할 수밖에 없다고 느끼면서 단지 어떤 다른 세계로부터 울려 나오는 듯한 소리만을 청취하기 때문이다. 하지만 이런 난점은 우리가 이 곡을 순전히 기억 속에서만 음미하면 어느 정도까지는 완화될 수 있다. 그러나 바로 여기서 나는 다시 독자의 환상에 그에 대한 상을 더 상세하고 개별적인 성향 자체에 머물도록 맡겨 두고자 한다. 왜냐하면 나는 아주 일반적인 도식만으로 독자의 환상을 도와주어야 하기 때문이다.

도입부를 장식하는 느릿한 아다지오, 참으로 매번 이 음조로 표현되어 있는 극도로 우울한 부분을 나는 하루가 시작되는 아침에 깨어나 다음과 같이 묘사하고 싶다. "길게 진행되면서 어떤 소망도, 어떤 일도 성취될 수 없는 날!" 하지만 동시에 그것은 참회의 기도이자 영원히 선한 것에 대한 믿음 속에서 이루어지는 신과의 상담이다. — 내부로 향한 눈은 이때에도 단지 신에게만 감사하며 위안을 주는 현상만을(알레그로 6/8박자) 바라보며, 이런 가운데 갈망은 자기 자신과의 서글프게 사랑스런 유희로 변해버린다. 그러면 저 내부에 깊숙이 숨어 있는 꿈의 형상이 가장 사랑스러운 기억 속에서 깨어난다. 이제 자신의 예술을 의식하는 거장은 마치 (이어지는 짧은 알레그로 모데라토와 함께) 자신의 마법의 작업을 하려고 적당히 다가앉는 것처럼 보인다. 그는 자신에게 고유한 이 마법의 재생된 힘을 이제 (안단테 2/4박자) 우아한 형태의 주술로 불러온다. 그럼으로써 그는 힘이라는 가장 내밀한 순결의 행

복한 증거를 가지고, 자신이 그 위에 떨어트리는 영원한 빛의 굴절을 통한 늘 새롭고 전례 없는 변화 속에서 끊임없이 황홀경에 빠진다.

우리는 이제 마음속 깊은 곳으로부터 행복해진 사람들의 이루 말할 수 없이 명쾌한 눈빛으로 외부세계를 똑바로 바라본다(프레스토 2/2박자)고 생각한다. 그러면 다시 그 앞에 전원교향곡에서처럼 외부세계가 나타난다. 모든 것이 그의 내적인 행복감에 의하여 환한 빛이 된다. 마치 그는 공기처럼 가볍다가 힘차게 율동에 따라 춤추며 움직이는 현상들 자체의 음향에 귀를 기울이는 것처럼 보인다. 그는 삶을 관조하고는, 어떻게 그가 이 삶 자체를 위해 춤곡을 연주하기 시작했는지를 곰곰이 생각하는 것처럼 보인다(짧은 아다지오 3/4박자). 그것은 마치 그가 영혼의 깊은 꿈속으로 잠겨 들 듯 짧지만 우울한 숙고이다. 그는 눈을 빛내며 다시 세계의 내부를 들여다보았다. 이윽고 그는 꿈에서 깨어나 사람들이 결코 들어보지 못한 춤곡 연주를 위해

바이올린을 켠다(알레그로 피날레). 그것은 세계 자체의 춤곡으로, 거친 욕망, 슬픈 탄식, 사랑의 열광, 극도의 환희, 비탄, 광기, 환락과 고통 등을 들려준다. 그러자 곧 번개가 치고 천둥이 울리듯이 사방이 진동한다. 무엇보다 모든 것을 제어하고 지배하는 대단한 연주자는 자신감 있고 확실하게 소용돌이로부터 소용돌이로, 심연으로 이끌려 들어간다. ─ 그는 자신을 비웃는데, 그에게 이 마법은 그저 유희에 불과하기 때문이다. 이렇게 밤이 그에게 윙크를 하고, 그의 날은 완결되었다.

한마디로 베토벤이라는 사람을 그 즉시 놀라운 음악가로 설명하지 않고는 그에 대한 어떤 관찰도 불가능하다.

우리는 얼마나 그의 본능적 삶의 경향과 그의 예술의 해방적 경향이 일치하는지를 지켜보았다. 그 자신이 사치의 종이 될 수 없었듯이 그의 음악도 경박한 취미로 분류되는 예술의 온갖 특징으로부터 완전히 벗어나 있었다. 나아가 다른 한편으로

그의 종교적으로 낙천적인 신앙이 그의 예술영역 확장의 본능적 경향과 나란히 했듯이 우리는 이로부터 그의 **합창을 포함하는 교향곡 제9번**에서 장엄한 소박성Naivetät[15]을 목격한다. 우리는 여기서 이 성자의 본성에 대한 특기할 만한 기본성향의 불가사의한 관계를 명백히 밝히기 위하여 이 교향곡의 기원을 좀 더 상세히 고찰해야만 한다. ·

선한 인간이 되도록 베토벤의 이성적 인식을 주도한 이와 같은 충동이 그의 **멜로디 제작**에서 주도적인 역할을 했다. 그는 인위적인 음악가들의 사용에 의해 순수함을 상실한 멜로디에 이 가장 깨끗한 순수함을 재생시키고 싶어 했다. 어느 것이 전적으로 유행과 그 목적에만 봉사하는 괴상하고 공허한 음조유령Ton-Gespenst의 본질이었는가를 인식하기 위해서는 이전 세기의 이탈리아 오페라의 멜로디를 돌이켜보면 될 것이다. 이런 멜로디를 사용함

15 역주: 주해 28번을 참조할 것.

으로써 바로 음악은 너무 저열하게 되었고, 이로 인해 생겨난 호색적인 취향은 늘 뭔가 새로운 것을 기대하게 되었다. 그럴 것이 어제의 멜로디는 이제 와서는 더는 들어줄 수가 없었기 때문이다. 그러나 고상한 사교생활의 목적에는 부합되지 않을지라도 우리의 기악Instrumentalmusik이 일단은 이런 저급한 상태를 지양하고 살아남았다.

여기서 힘차고 흥겨운 민속춤의 멜로디를 즉시 채택한 사람은 당시에 **하이든**이었다. 하이든은 자신이 먼저 접할 수 있는 헝가리 농부들의 춤에서 이런 방식을 손쉽게 자주 빌려 왔다. 그는 이처럼 비교적 저급하고 좁은 지역적 성격으로부터 주로 결정된 영역에 남아 있었다. 하지만 이 자연의 멜로디가 더 고상하고 영원한 성격을 지닐 수 있으려면 어떤 영역으로부터 나와야만 했을까? 왜냐하면 하이든의 이 농부 춤 멜로디도 진기함 이상의 매력을 지니고 있었지만, 결코 모든 시대에 통용되는 순수 인간적 예술유형은 아니었기 때문이다. 그렇

다고 그것이 우리 사회의 더 높은 영역으로부터 나올 수 있는 것은 아니었는데, 그곳에서는 바로 유약해지고 현란하게 장식된, 매번 오페라 가수와 발레 무용수의 탓이라 할 만한 멜로디가 지배적이었기 때문이다.

베토벤 역시 하이든의 길을 걸었다. 그는 민속춤의 멜로디를 더는 어느 군주의 식탁에서 즐거움을 선사하기 위해 사용한 것이 아니라 이상적인 의미에서 민족 자체에게 연주해 주었다. 그가 꿈꾸던 ─자신의 모든 예술을 경애하여 바친─ 순수의 품격을 인식한 것은 한편으로는 스코틀랜드의, 다른 한편으로는 러시아나 옛 프랑스의 민요조 멜로디에서였다. 어느 헝가리 농부의 춤곡으로 그는 온전한 자연을 (A장조 교향곡의 최종악장에서) 연주하였다. 그럼으로써 만일 이 연주에 따라 자연이 춤추는 것을 볼 수 있는 사람이라면, 무섭게 소용돌이치며 어떤 새로운 항성이 눈앞에서 생성하는 것을 분명히 보았다고 생각할지도 모른다.

그러나 그를 "신은 사랑이다"라는 말과 연관시키기 위하여 그의 신앙의 이상적인 "선한 인간"을 발견하는 것은 순수의 근원에 관한 문제이다. 우리는 거장의 자취를 이미 그의 "에로이카 교향곡"에서 인식할 수 있었을 것이다. 그가 다른 곳에서도 다시 가공하여 사용했던 마지막 악장의 대체로 단순한 주제는 그에게는 이를 위한 기본구상으로 사용되어야 하는 것 같았다. 그렇지만 그가 이 주제로 매혹적인 선율로부터 구축하고 있는 것은 정말이지 그에 의해 독특하게 발전되고 확장된 모차르트적인 감상적 칸타빌레에 속하는 것으로, 우리가 흔히 하는 말로 일종의 성과물로 간주될 수 있었다. 그 자취는 **C단조 교향곡**의 환희에 찬 마지막 악장에서 더 분명하게 등장한다. 거기서는 거의 주음 Tonika과 제5음Dominante만으로 자연스럽게 호른 연주자와 트럼펫 연주자가 걸어 나오는 단순한 행진곡 방식이 아주 소박한 감성을 통하여 우리를 그만큼 더 매혹시킨다. 이는 마치 폭풍이 불다가 곧

부드러운 바람을 타고 구름의 떼가 조성되다가 이제 구름 사이로 강한 햇살을 비추는 태양이 나타나는 것과도 같다. 이에 비하면 앞서 언급한 교향곡은 단지 이 교향곡을 예고하는 흥미로운 전주곡에 해당한다.

그러나 동시에 (우리는 여기서 주제와 조금 벗어나 보이는 것을 우리의 연구 대상과 중요한 관계가 있는 것으로 삽입하고 있다) 이 **C단조 교향곡**은 ─고통스럽게 격앙된 열정이 최초의 기본음조Grundton로서 위안과 고양의 사다리 위에서 승리를 의식하는 기쁨의 폭발에 이르도록 솟아오르는─ 거장의 흔치 않은 구상들 중의 하나로서 우리의 마음을 사로잡는다. 여기서 서정적 파토스가 특정한 의미에서 거의 어떤 이상적인 극적 감흥의 땅을 밟고 들어선다. 이 도정에서 음악적 구상이 이미 순수성이라는 면에서 혼탁해지려는 것은 아닌지 의심스러운 생각이 들지도 모르는데, 왜냐하면 이런 구상은 자체로 음악 정신에 철저히 낯선 것처럼 보이는 관념들의 관계

로 빠져들 수밖에 없어 보이기 때문이다. 하지만 다른 한편으로 우리가 오해해서는 안 되는 것은 거장을 주도한 것은 결코 잘못된 미적 사변이 아니라 오로지 음악의 고유한 영역에서 유래한, 전적으로 이상적인 본능이다.

그의 이런 본능은 우리가 이 최종적 연구의 출발점에서 보여 주었듯이 단순한 외관에 할애하는 모든 인생경험의 항변에 맞서 의식을 대신하여 인간 본성의 근원적 자비에 대한 믿음을 구원하거나 아마도 재획득하려는 노력과 일치한다. 대체로 가장 숭고한 유쾌함의 정신에서 유래한 거장의 구상들은 우리가 앞서 보았듯이 주로 청각 상실 이후에 그를 고통의 세계에서 완전히 밀어낸 것처럼 보였던 저 행복한 고독의 시기에 나온 것들이다. 어쩌면 우리는 이제 개별적으로 가장 중요한 베토벤의 구상들에서 저 내적 유쾌함이 사라진 이유를 다시 시작하는 고통의 분위기에서 찾으려 할 필요가 없을지 모른다. 우리가 예술가란 내적인 영혼의 유쾌함

밖에서도 무엇인가 구상할 수 있다고 믿기를 원한다면 우리는 정말 억측을 하게 될 것이기 때문이다.

그러므로 작품의 구상에서 표현되는 분위기는 예술가가 파악하고 자신의 예술작품 속에 명료하게 하는 세계 자체의 이념에 속해야만 한다. 그러나 이제 우리가 음악 속에 이념 자체가 나타난다고 가정했다면, 구상하는 당사자가 무엇보다 이 이념에 포함되어 있는 것이며, 그가 표현하는 것은 세계에 대한 그의 관점이 아니라 고통과 기쁨, 행복과 비탄이 교대하는 세계 자체인 것이다. 베토벤이라는 **인간**의 의식적인 회의도 이 세계에 내포되어 있다. 그가 우리에게 세계를 제1악장이 세계의 이념을 지극히 경악스러운 빛 속에서 보여 주는 가령 교향곡 제9번에서처럼 표현한다면, 그는 세계를 결코 자신의 성찰 대상으로서가 아니라 직접적인 관계에서 그렇게 말하고 있는 셈이다. 그렇지만 다른 한편으로 바로 이 작품에는 신중하게 조절하려는 창조자의 의지가 명백히 지배적이다. 우리는 그

가 무서운 꿈에서 깨어난 사람이 비명을 지르듯 매번 진정된 이후에도 계속 반복되는 절망의 노호에도 불구하고 그 의미가 이상적인 **"인간은 그래도 선하다!"**는 말을 외칠 때 그의 진실한 목소리를 직접 접하게 된다.

여기서 갑자기 거장이 음악적인 구상과는 완전히 상이한 공연능력에 도전하기 위하여 음악으로부터 어느 정도 벗어나는 것, 말하자면 그 자신이 설정한 마법의 원에서 나오는 것을 보는 것은 늘 비판적 시각에 대해서뿐만 아니라 편견 없는 감정에 새로운 계기를 부여했다. 진실로 이 전대미문의 과정은 갑자기 꿈에서 깨어나는 것과 비교가 된다. 그러나 우리는 동시에 이에 대해 꿈을 통해 극단적인 불안에 미치는 자비로운 영향을 느낀다. 그럴 것이 이전에 우리에게 어떤 음악가도 결코 세계의 고통을 이렇게 무시무시하게 체험하게 하지는 않았기 때문이다. 그리하여 신성하도록 소박하고 자신의 마법에 의해서만 충만한 거장이 새로운 빛의

세계로 들어간 것은 참으로 일종의 절망의 도약이었다. 이 세계의 토양으로부터 오랫동안 추구하던 신성하게 달콤하고 순결무구한 인간의 멜로디가 그의 앞에 꽃처럼 피어올랐다.

우리는 베토벤이 그를 이런 멜로디로 이끌었던 방금 설명한 조절하려는 의지를 가지고 의연하게 세계의 이념으로서의 음악에 참여해 있음을 알게 된다. 왜냐하면 인간적 목소리가 개시될 때 우리를 사로잡는 것은 말의 의미가 아니라 이 인간적 목소리 자체의 성격이기 때문이다. 마찬가지로 우리를 차후 몰두하게 하는 것은 실러의 시에서 표명된 사고가 아니라 성가합창의 믿음직한 음향이기 때문이다. 우리 자신은 실제로 바흐의 위대한 〈수난곡〉에서 합창의 시작으로 화음이 생겨나듯이 교구민으로서 이상적인 예배 자체에 함께 참여하기 위하여 이 음향에 같은 목소리를 내도록 촉구받는다고 느낀다. 실러의 말은 심지어는 거의 숙련도 없이 무엇보다 본래의 주요 멜로디에 종속되어 있음

을 잘 알 수 있다. 그럴 것이 이 멜로디는 완전히 독립적으로, 기악으로만 연주된 채 일단은 우리 앞에서 전 음역에 걸쳐 전개되면서 우리를 새로 얻은 낙원에서의 형언할 수 없는 환희의 감동으로 가득 채우기 때문이다.

최고의 예술조차도 결코 이런 방식보다 예술적으로 더 소박한 어떤 것을 창조하지는 못했다. 예컨대 우리가 먼저 관현악단의 저음악기가 연주하는 가장 단조로운 속삭임으로 이루어진 주제를 합창 속에서 인지하면, 이런 방식의 천진한 순수의 분위기가 성스러운 소나기를 뿌리듯 우리에게 불어닥친다. 그것은 이제 주선율Cantus firmus인 새로운 교구민의 합창이 된다. 제바스티안 바흐의 교회 송가를 둘러싸듯이 이 합창 주변으로 접근하는 목소리들이 대위법적으로 무리를 형성한다. 어느 것도 매번 새롭게 다가오는 목소리가 가장 순결무구한 이 근원적 방식에 생기를 주어 만들어 내는 호의적인 친밀성과는 비교가 되지 못한다. 상승된 느

낌의 모든 장식, 모든 화려함은 호흡하는 온 세상
사람들이 마침내 현시된 가장 순수한 사랑의 교의
를 둘러싸고 결합되듯이 이 근원적 방식 근처와 그
내부에서 결합된다.

우리가 베토벤의 음악이 이루어 낸 예술사적 발
전을 조망해 보면, 우리는 그것을 앞서 음악에서
얻었을 거라고 추측한 능력의 획득으로 분명하게
설명할 수 있다. 음악은 이런 능력에 의해 미적인
아름다움의 영역을 훨씬 넘어서서 완전히 숭고함
의 영역으로 들어선다. 여기서 음악은 가장 고유한
정신을 지닌 이런 형식의 철두철미한 관철과 소생
에 의하여 전통적이거나 인습적인 형식을 통한 제
한으로부터 자유로워진다. 그리고 이 결실은 즉시
언제나 인간적 심성에 대하여 모든 음악, 베토벤이
부여한 **멜로디**의 주요형식을 통하여 이제 가장 지
고한 자연의 소박함이 재획득되는 성격으로서, 즉
멜로디가 어느 때든 필요할 때마다 새로워지고 또
한 가장 높고 풍부한 다양성을 유지하는 우물로서

나타난다. 이것을 우리는 모두에게 이해될 수 있는 하나의 개념으로 파악해도 좋다. 멜로디는 베토벤에 의해서 유행과 변화하는 취향의 영향으로부터 해방되어 영원히 가치 있는 순수 인간적 유형으로 고양되었던 것이다. 베토벤의 음악이 어느 시기에든 누구에게나 쉽게 이해가 되는 반면에, 그의 선배들의 음악은 대부분 예술사적 성찰의 매개에 따라서만 우리에게 이해된다.

그러나 또 하나의 다른 발전은 베토벤이 결정적으로 중요한 멜로디의 순화를 이루던 과정에서 분명해진다. 그것은 다름 아닌 **성악**Vokalmusik이 이제 순수 **기악**과의 관계에서 획득하는 새로운 의미이다. 이 의미는 기존의 성악과 기악의 혼합에서는 찾아보기 힘들었다. 우리가 이제까지 먼저 교회악곡들에서 만나던 이 의미를, 관현악단이 여기서 단지 노랫소리의 강화나 동반으로만 사용되는 한, 우리는 일단 주저 없이 타락한 성악으로 간주해도 좋을 것이다. 위대한 제바스티안 바흐의 교회악곡들

은, 합창 자체가 여기서 (이때 합창을 강화하고 지원하기 위해 끌어들인 기악 연주가 자유롭고 활발한 분위기를 저절로 고취시킨다) 이미 관현악단의 자유로움과 활동성에 의해 다루어진다는 것을 제외하면, 오직 합창을 통해서만 이해될 수 있다. 그렇다면 이런 혼합과 아울러 우리는 교회음악의 정신이 갈수록 크게 쇠퇴해지면서 여러 시기에 인기를 끌던 수법에 따라 관현악단을 대동한 이탈리아 오페라의 성악과 만나게 된다. 베토벤의 천재성은 이런 혼합으로부터 형성된 예술적 복합성을 수준 높은 능력을 지닌 순수 관현악단의 의미에서 사용할 만큼 뛰어난 것이었다.

우리는 그의 위대한 〈장엄미사〉에서 가장 베토벤다운 정신의 순수 교향악 작품을 만난다. 여기서 합창은 쇼펜하우어가 그 의미를 올바르게 부여하고 싶어 한 것처럼 인간의 악기와 같은 의미에서 처리되었다. 합창에 붙여진 가사는 바로 이 위대한 교회악곡들에서 개념적 의미에 따라 우리에게 이

해될 수 있는 것이 아니라 음악적 예술작품의 의미에서 오직 성악곡에 대한 재료로서만 역할을 수행한다. 여기서 가사는 음악적으로 결정된 우리의 감정을 전혀 거스르는 법이 없는데, 그 이유는 가사가 우리에게 이성적인 표상을 전혀 불러일으키지 않기 때문이다. 또한 아무리 교회의 성격이 이런 것일지라도 가사는 잘 알려진 상징적 신앙 진술을 연상시키는 인상만으로도 우리의 마음을 어루만진다.

다른 한편으로 어떤 음악에 아주 다른 종류의 가사가 붙여질지라도 음악은 전혀 그 성격을 잃지 않는다는 경험을 통하여 **시문예술**Dichtkunst[16]과 음악의 관계는 완전히 비현실적인 것으로 밝혀진다. 그도 그럴 것이 어떤 곡을 노래할 때, 특히 합창곡의 경우에 시적인 사고는 이해될 만큼 뚜렷하게 지각

16 역주: 시문학, 시작 등으로도 번역된다. 좁은 의미로는 시를 창작하는 과정 또는 행위를 말한다.

되는 것이 아니기 때문이다. 그렇지 않다면 기껏해야 시적인 사고가 음악가의 감수성에 의해 음악이 되거나 가사에 의해 파악된다는 것이 입증되기 때문이다. 그러므로 음악과 시문예술의 결합은 언제나 시문예술이 그다지 역할을 하지 못하는 것으로 귀결될 수밖에 없다.

우리가 특히 우리의 위대한 독일 시인들이 어떻게 두 예술의 결합 문제를 항상 새롭게 검토하고 시험했는가를 볼 때면, 다시 놀라움을 금치 않을 수 없다. 이 경우에 두 예술은 **오페라**에서는 명백히 음악의 영향에 의해 주도되었다. 물론 여기서 분명히 문제를 유일하게 해결하던 영역이 있는 것처럼 보였던 것도 사실이다. 이제 우리의 시인들의 기대가 한편으로는 훨씬 더 형식적으로 꼼꼼한 오페라 구조와, 다른 한편으로는 훨씬 더 깊이 자극을 주는 음악의 기분 좋은 감정적 영향과 관련이 있었다 할지라도, 늘 분명하게 남아 있는 것은 그들이 시적인 의도에 더 정확하고 더 깊이 있는 표

현을 부여하기 위하여 여기서 제공된 것처럼 보이는 강력한 수단을 사용했다는 사실이다. 그것은 이런 의미에서만 그들에게 가능했다.

시인들이 음악에 저속한 오페라 주제와 가사 대신에 진지하게 여겨진 시적인 구상을 도입했을 때, 그들은 음악이 이런 기능을 기꺼이 수행하리라 생각했을 것이다. 그들이 계속 이런 방향에서의 진지한 시도로부터 주저한 것은 불명료하지만 시적인 작품이 음악과의 협동에서 여전히 시적인 것 자체로만 간주되는 것은 아닌지 하는 올바르게 제기된 의구심일지도 모른다. 곰곰이 생각해 보면 오페라에서는 단지 장면적인 과정만이 ―이를 설명하는 시적인 생각이 아니라― 관심을 끌었고, 또한 오페라는 정말 **경청**Zuhören과 **응시**Zusehen만을 번갈아 가며 요구했다는 생각이 그들의 뇌리에서 떠나지 않았을 수 있다.

이런저런 수용 능력 어떤 것에 대해서도 완벽한 미적 만족이 얻어질 수 없었다는 것은 내가 앞서

지적한 바와 같이 오페라는 오로지 음악에만 부응하는 경건한 분위기를 조성할 수 없다는 사실로부터 분명하게 설명된다. 경건한 분위기에서는 시력이 약해져서 더 이상 눈도 습관적인 강도로 대상을 인지하지 못한다. 반면에 우리는 바로 오페라에서 음악과는 단지 피상적으로만 접촉하고, 음악에 의해 충만해졌다기보다는 흥분된 채 ―말하자면 결코 **생각하는** 것이 아니라― 무엇인가 **보는** 것을 요구한다는 사실을 발견해야만 했다. 그도 그럴 것이 우리는 생각하는 대신에 바로 오락의 갈망이라는 이 모순을 통하여, 다시 말해 가장 깊은 근거에서 단지 권태를 이기려는 기분전환의 결과로 인하여 완전히 음악적 능력을 빼앗겼기 때문이다.

우리는 이제 앞서 진행된 관찰을 통하여 베토벤의 특수한 본성과 충분히 친숙해졌다. 이로부터 우리는 그가 매번 경박한 경향을 지닌 오페라를 작곡하려는 것을 단호히 거부했을 때, **오페라**에 대한 그의 태도에 대하여 즉시 이해할 수 있었다. 발레,

행렬, 불꽃놀이, 선정적인 사랑의 음모 등에 대해 음악을 만드는 것을 그는 경악스러워하며 뿌리쳤다. 그의 음악은 온전한 행위, 즉 고결하고도 열정적인 행위를 관철할 수 있어야 했다. 과연 어떤 시인이 이에 대해 악수를 청할 수 있으랴?

그런데 유일무이하게 시작된 시도로 말미암아 베토벤은 적어도 자체로 가증스러운 경박성과는 전혀 관계가 없고, 그 밖에도 여성의 성실성 찬양을 통하여 베토벤 특유의 주도적인 독단적 인간애와 일치하던 어떤 극적인 상황을 맞게 되었다. 그렇지만 이 오페라 주제는 음악과는 아주 많이 이질적인 것, 동화될 수 없는 것을 내포하고 있어서 바로 **레오노레**Leonore에 대한 위대한 서곡[17]만이 베토벤이라는 작곡가가 어떻게 극을 이해하려고 했는지를 우리에게 정말 명백히 밝혀 줄 수 있다. 어

17 역주: 베토벤의 피델리오(Fidelio) 오페라 중에서 레오노레 서곡을 말한다.

느 누가 음악도 가장 완벽한 극Drama을 자체 내에 포함한다는 확신에 가득 차지 않은 채 이 매혹적인 음조작품을 듣는단 말인가? 오페라 〈레오노레〉 대본의 극적인 줄거리는 서곡에서 체험된 극의 —가령 셰익스피어의 극중 장면에 대한 게르비누스[18]의 지루한 논평처럼— 거의 불쾌할 만큼 약화된 연출과 다를 것이 무엇이겠는가?

그러나 여기서 모든 감정마다 묻어나는 이런 지각은 우리가 음악의 철학적 해명으로 되돌아가면 우리에게 완벽하게 명료한 인식으로 살아날 수 있을 것이다.

음악은 세계의 현상에 내포된 이념을 묘사하는 것이 아니다. 이와는 반대로 음악은 하나의 이념, 실로 세계의 포괄적인 이념으로서 아주 자연스럽게 자체 내에 극을 포함하고 있다. 극이란 그 자체

18 역주: 게르비누스(Georg Gottfried Gervinus, 1805-1871)는 독일의 문학가이자 역사가로서 독일문학사 기술의 초석을 놓는 데 기여했다.

로 음악에 적합한 세계의 유일한 이념을 표현하기 때문이다. 극은 그 영향이 오직 숭고함에 있음을 통하여 시문예술의 한계를 훌쩍 뛰어넘는다. 이는 음악이 매번 다른 것, 특히 조형예술의 한계를 뛰어넘는 방식과 완전히 일치한다. 극이 인간의 성격을 묘사하는 것이 아니라 인간의 성격을 직접 자체 내에 드러나게 하듯이, 음악은 가장 내적인 즉자An sich에 따라 동기들 속에 세계의 모든 현상을 우리에게 전달한다. 이 동기들의 운동, 형상화와 변화는 유추하건대 오직 극하고만 유사하다. 그뿐만이 아니라 이념을 표현하는 극은 오직 스스로 운동하고 형상화하며 변화하는 저 음악의 동기들을 통해서만 진리 속에서 완전히 명료하게 이해될 수 있다.

따라서 우리가 음악에서 극 일반의 형상화를 위한 인간의 선험적 능력을 인식하고 싶을지라도 우리는 착각해서는 안 될 것이다. 우리가 현상계를 우리의 두뇌 속에서 선험적으로 구상된 공간과 시간의 법칙들을 사용하여 구성하는 바와 같이, 이

재차 의식된 세계의 이념 표현은 극에서는 ―현상계의 통각Apperzeption에 대하여 똑같이 무의식적으로 사용된 저 인과율의 법칙들과 마찬가지로― 극작가에게서 무의식적으로 통용된 음악의 저 내적인 법칙들을 통하여 생겨날 수 있다.

이에 대한 예감이 우리의 위대한 독일 작가들을 사로잡았던 바로 그것이었다. 그리고 어쩌면 그들은 동시에 이 예감 속에서 **셰익스피어**의 다른 전제에 따라 성립된 수수께끼 같은 성격의 비밀스러운 근거를 진술했는지도 모른다. 셰익스피어라는 이 어마어마한 극작가는 정말이지 어떤 작가와의 유사성에 따라 파악될 수가 없다. 이 때문에 그에 대한 미적인 판단도 여전히 깊이를 헤아리기 어렵다. 그의 극들은 너무나 세계의 직접적인 모상Abbild처럼 보여서 이념을 표현할 때의 예술적 매개가 거기서는 전혀 알아차릴 수 없으며, 특히 비판적으로 증명될 수도 없다. 그래서 그의 극들은 우리의 위대한 작가들에게 초인적인 천재의 작품으로서 거

의 자연의 경이와 같은 방식으로 놀라움을 자아내면서 창조의 법칙을 발견하기 위한 연구 과제가 되어 버렸다.

셰익스피어가 일반적인 작가보다 얼마나 뛰어났는지는 가령 『율리우스 카이사르Julius Cäsar』에서 브루투스와 카이사르 사이의 반목하는 장면에서 시를 쓰는 자Poet가 어리석은 존재로 다루어질 때 그의 서술의 성향이 매번 대단한 진실성을 드러내고 있음에도 종종 과격하게 표현된다. 반면에 우리는 소위 셰익스피어라는 "시인Dichter"을 그의 극들에서 우리를 앞에 두고 운동하는 극중 인물들의 가장 고유한 성격 속에서만 만난다. 그러므로 셰익스피어는 독일의 천재가 그와의 비교에서만 유비적으로analogisch 설명될 수 있는 존재를 **베토벤**에게서 만들어 낼 때까지 완전히 비길 데 없는 인간으로 남아 있었다. 우리가 우리의 가장 깊은 감정에 미치는 전체적인 인상을 위하여 셰익스피어적인 형상세계의 ―그 세계 내에 포함되고 상통

하는 성격들과 아울러― 복합성을 개괄하고, 또한 마찬가지로 이런 인상을 위하여 거부할 수 없는 강렬함과 단호함을 지닌 베토벤적인 동기세계 Motivenwelt의 동일한 복합성을 평가한다면, 우리는 이 두 세계 가운데 하나가 다른 하나를 충당함으로써 서로가 완전히 상이한 영역에서 운동하는 것처럼 보이면서도 하나가 다른 하나에 포함되어 있다는 것을 깨달아야만 한다.

이런 생각을 쉽게 이해할 수 있도록 〈코리올란 서곡Ouvertüre zu Coriolan〉에서 베토벤과 셰익스피어가 같은 소재를 다루는 예를 들어 보자. 일단 셰익스피어의 극에서 코리올란이라는 인물이 우리에게 보여 준 인상에 대한 기억을 모아 보자. 나아가 이 경우에 우선 복잡한 줄거리의 디테일로부터 오로지 그의 주요 성격과의 관계 때문에 우리에게 남아 있을 수 있는 것만을 확실히 해보자. 그러면 우리는 모든 복잡한 분규로부터 교만하지 말라고 간곡히 부탁하는 어머니의 음성이 들려오면서 그

의 가장 깊은 내면의 목소리와 갈등하는 고집스러운 코리올란의 형상이 부각되는 것을 보게 될 것이다. 또한 우리는 극적인 전개로서 내면의 목소리를 통하여 그의 교만이 극복되고 지나치게 강한 고집스러운 본성이 꺾이게 되는 것을 확인하게 될 것이다. 베토벤은 그의 극에서 이 두 가지 주요동기들만을 선택하는데, 개념을 통한 그 어떤 진술보다 저 두 성격의 가장 내적인 본질이 이 동기들을 우리에게 더 결정적으로 느끼게 한다.

이제 엄숙하게 이 동기들의 독특한 대립관계로부터 전개되는, 완전히 음악적 성격에만 속하는 운동을 추적하고, 이 동기들의 명암, 접촉, 이탈과 상승을 자체에 포함하는 순수 음악적 세부내용이 다시 우리에게 영향을 미치도록 할 것이다. 그러면 우리는 동시에 다시 극작가의 연출된 작품에서 비교적 가벼운 성격의 복잡한 행위와 알력으로서 우리의 관심을 요구하던 그 모든 것을 포함하는 극을 이것의 본질적 표현 속에서 추적할 것이다. 거기서

직접 연출되고 우리에 의해 거의 함께 체험된 것으로서 우리를 사로잡은 것을 우리는 여기서 이 행위의 가장 내적인 핵심으로 파악할 것이다. 왜냐하면 이 행위가 여기 이 성격들 속에서 작용하고 음악가의 가장 내적인 본질 속에서 동일한 동기들을 통하여 결정되듯이 거기서도 똑같이 자연력을 행사하는 성격들을 통하여 결정되기 때문이다. 다만 저 영역에서는 확장과 운동의 **저런** 법칙들이 지배적이고, 이 영역에서는 확장과 운동의 **이런** 법칙이 지배적이라는 사실만이 예외에 속할 따름이다.

우리가 음악을 세계의 본질로부터의 가장 내적인 꿈의 영상의 현시라고 칭했다면, 셰익스피어는 우리에게 깨어 있으면서 계속 꿈을 꾸는 베토벤으로 간주되어도 좋을 것 같다. 그들의 두 영역을 구별하는 것은 그들에게 유효한 통각統覺 법칙들의 외형적 조건들이다. 따라서 가장 완벽한 예술형식은 이런 법칙들이 다루어질 수 있는 한계점으로부터 형성되어야 할 것이다. 이제 셰익스피어를 이해

하기 어려울 뿐만 아니라 비길 데 없이 탁월하게 만드는 것은 인습적인 투박함까지도 보여 주던 위대한 칼데론Calderon[19]의 연극들을 본연의 예술작품으로 규정하던 극의 형식들이 셰익스피어에 의해 생동감으로 가득 차게 되었다는 점이다.

이에 따라 우리에게 극의 형식들은 본성Natur을 완전히 떠난 것처럼 보인다. 우리는 더 이상 인위적으로 만들어진 가식적 인간들이 아니라 진짜 인간들이 우리 앞에 있다고 생각한다. 반면에 이 인간들은 다시 놀라울 만큼 우리로부터 멀리 떨어져 있어서, 우리는 그들과의 실제적인 접촉을 불가능한 것으로 여기지 않을 수 없다. 마치 우리가 유령을 보고 있듯이 말이다. 이제 베토벤이 그의 예술의 형식적 법칙에 대한 태도에서나 자유로운 관철에서도 셰익스피어와 완전히 비교가 된다면, 우리

19 역주: 칼데론(Pedro Calderon, 1600-1681)은 바로크 시대의 손에 꼽히는 극작가로 알려져 있다.

는 특징화된 두 영역의 알려진 한계점 내지 교차점을 —우리가 다시 한번 우리의 철학자를 직접적인 안내자로 데려온다면, 그리고 그것도 그의 가설적인 꿈 이론의 목적지인 유령의 설명으로 되돌아감으로써— 거론할 수 있는 희망을 가져도 좋을 것 같다.

이 경우에는 먼저 형이상학적 설명이 아니라 이른바 "제2의 시력"의 생리학적 설명이 중요할 것 같다. 이 경우에 꿈의 기관Traumorgan은 두뇌의 일부에서 작동하는 것으로 생각된다. 이때 이 두뇌의 일부는 한편으로 깊은 잠에 빠진 상태에서 내적인 일에 몰두하는 유기체의 인상을 통하여 자극을 받는다. 다른 한편으로 지금 완전히 쉬면서 외부를 향한 채 감각기관과 직접 연결된 두뇌의 일부는 (앞의 경우와 유사한 방식으로) 깨어 있을 때 받아들인 외부세계의 인상을 통하여 자극을 받는다. 이 내적인 기관에 의하여 구상된 꿈의 보고는 첫 번째 꿈의 참된 내용을 알레고리적인 형식으로만 매개할

수 있는, 깨어나기 전에 진행되는 두 번째 꿈을 통해서만 전달된다. 그럴 것이 여기서는 미리 준비되고 마침내 진행되는 외부를 향한 두뇌의 완전한 각성이 일어날 때 이미 공간과 시간을 향한 현상계의 인식 형식이 적용되어야만 했으며, 그러므로 삶의 평범한 경험과 철저히 유사한 상이 구성될 수 있었기 때문이다.

우리는 지금 음악가의 작품을 몽유병자에 의하여 인지되고 이제 투시력의 가장 흥분된 상태에서 외부를 향해 고지된 가장 내적인 참꿈Wahrtraum[20]의 직접적인 모상으로서 투시력을 갖게 된 몽유병자의 시력에 비교해 보았다. 그리고 우리는 음향세계의 발생과 형성 과정에서 음악가가 보여 주는 이런 전달의 통로를 발견했다. 여기서 몽유병자의 경우 이 유비적으로 끌어들인 투시력의 생리적 현상들에 우리는 환시(幻視, Geistersehen)라는 다른 현상

20 역주: 참꿈은 잠을 자면서 실제적인 사건을 다루는 꿈을 말한다.

을 포함할 것이며, 동시에 쇼펜하우어의 가설적인
설명을 적용할 것이다.

쇼펜하우어의 설명에 따르면 환시는 두뇌가 깨
어 있을 때 일어나는 천리안으로, 말하자면 환시는
깨어 있는 시력이 약해짐으로써 생겨난다. 이때 거
의 깨어 있는 상태와 가까운 의식에 무엇인가 전달
하려는 내면의 충동은 가장 깊은 참꿈에 나타난 형
상을 뚜렷하게 드러내도록 흐릿해진 시각을 이용
한다는 것이다. 이렇게 내부로부터 눈앞에 투사된
형상은 결코 현상의 실제적 세계에 속하는 것이 아
니다. 그럼에도 그것은 투시능력자 앞에서 참된 본
질의 모든 특징을 가지고 살아 있다. 오직 특별하
고 진기한 경우에만 내적인 의지를 성취하는 (투시
능력자에 의해서만 인지된 상을 깨어 있는 사람의 눈앞으로
보내는) 이 투사에 우리는 이제 셰익스피어의 작품
을 포함시킴으로써 이 위대한 작가를 투시능력자
이자 강령술사로 설명하는 바이다. 이런 능력자는
모든 시대의 인간 형상들을 그의 가장 내적인 직관

으로부터 우리의 깨어 있는 눈앞에 제시하는 방법을 안다. 그리하여 그 형상들은 우리 앞에서 정말 살아 있는 것처럼 보인다.

우리가 완전한 결과를 보여 주는 이 유사성을 파악하자마자, 우리는 투시력을 지닌 몽유병자와 비교한 베토벤을 셰익스피어라는 강령술사의 효과적인 토대라고 말해도 좋을 것이다. 베토벤 음악의 멜로디를 만드는 일을 셰익스피어의 유령 같은 인물들도 보여 준다. 음악가가 음향세계에 등장함으로써 우리가 그를 천상으로 들어가게 한다면, 이 두 사람은 함께 동일한 본질 속으로 섞여 들어갈 것이다. 이런 일은 한편으로 환시능력의 근거가 되고, 다른 한편으로는 몽유병자의 투시능력을 만들어 내는 생리학적 과정과 유사하게 일어나는 것인지도 모른다.

이 과정에서 다음과 같은 사실을 가정할 수 있다. 즉, 내적인 흥분은 외적인 인상이 깨어 있을 때 그렇게 하는 것과는 반대로 내부에서 외부로 두뇌

를 관통하여 결국은 감각기관들과 조우한다. 이 흥분이 내부로부터 객체로서 분출된 것을 외부에서 지각하게 하는 결정적인 요소이다. 그러나 이제 우리는 어떤 음악을 마음속으로 조용히 감상할 때 더는 대상을 집중적으로 지각하지 못할 만큼 시력이 약해진다는 것을 부인할 수 없다. 그러므로 이는 시력이 흐릿해졌을 때 유령의 형상들을 나타나게 할 수 있는 가장 내적인 꿈의 세계를 통한 흥분된 상태와도 같다고 할 수 있을 것이다.

우리는 다른 곳에서는 설명되지 않는 이 생리적 설명을 여러 측면에서 지금 우리에게 놓인 예술적 문제의 설명에 적용함으로써 동일한 결과에 도달할 수 있다. 셰익스피어 작품에 나오는 유령의 형상들은 아마도 내적인 음악기관이 완전히 일깨워진다면 음향이 되어 울려 퍼지게 될지도 모른다. 이와 마찬가지로 베토벤의 동기들 역시 이제 투시력을 갖게 된 우리의 눈앞에서 화신처럼 살아 움직이는 저 형상들의 뚜렷한 지각이 되어 흐릿해진 시

력을 힘차게 고무하게 될지도 모른다. 본질적으로 동일한 이 두 경우를 보게 되면, (내부에서 외부로 향하는 현상형성Erscheinungsbildung의 특정한 의미에서) 자연법칙의 질서에 반하여 움직인 그 엄청난 힘은 어떤 가장 깊은 곤경으로부터 입증된다. 어쩌면 이 곤궁은 세속적 삶의 과정에서는 깊은 잠의 억압적 꿈의 모습으로부터 화들짝 놀라 깨어난 자의 비명을 자아내는 그런 것과 같은 것일지도 모른다. 하지만 예외적으로 천재의 삶을 형상화하는 아주 특별한 경우에는 곤궁이라는 것이 어떤 새로운 세계, 이 깨어남을 통하여 해명되어야만 하는 가장 명쾌한 인식과 지고한 능력의 세계로 통한다.

그러나 우리는 이렇게 가장 깊은 곤궁에서의 깨어남을 일반적인 미적 비판에 불쾌하게 남아 있던 기악에서 성악으로 넘어가는 저 기이한 과정에서 체험한다. 우리는 훨씬 더 포괄적인 검토를 위해 베토벤 교향곡 제9번의 논의에서 제기된 이 문제의 해명으로부터 출발한 바 있다. 이 경우에 우리

가 느끼는 것은 모종의 과도함, 외부로 터져 나가지 않으면 안 되는 강박, 몹시 불안한 꿈에서 깨어난 뒤의 충동과도 완전히 비교될 수 있다. 그리고 우리 인류의 예술적 천재에 대해 무엇보다 의미심장한 것은 이 충동이 여기서 예술적 행위를 야기함으로써 이 천재에게 새로운 능력, 최고의 예술작품을 창조할 수 있는 재능이 부여되었다는 사실이다.

이 베토벤의 작품을 우리는 **가장 완벽한 극**이며, 따라서 본래적인 시문예술을 한층 뛰어넘을 수밖에 없다는 의미로 결론을 내리지 않을 수 없다. 이렇게 우리는 셰익스피어의 극과 베토벤 극의 동일성을 인식했다. 다른 한편으로 우리는 이로부터 "오페라"에 관한 한 셰익스피어의 작품이 문학적 극에서 최고이듯이 베토벤의 교향곡이 오페라 음악에서 최고라고 추론하지 않을 수 없다.

베토벤이 교향곡 제9번의 진행에서 단순히 관현악으로 된 형식적 칸타타-합창으로 되돌아온다는 것이 기악에서 성악으로의 기이한 비약이라는 의

미로 우리를 혼란에 빠트려서는 안 된다. 우리는 교향곡에서 이 합창 부분의 의미를 앞에서 평가한 바 있는데, 이를 우리는 음악의 가장 본원적인 지대에 속하는 것으로 인식했다. 합창 부분에는 이해하기 쉽게 처리된 멜로디의 가공 외에는 형식적으로 우리에게 아주 특이한 것은 없다. 그것은 음악과 다른 모든 가사와의 관계처럼 문구로 이루어진 칸타타이다. 우리는 대본작가의 시구가 음악을 결정할 수 없다는 것을 알고 있다. 하지만 이것이 극을 이룰 수는 있다. 이것이 물론 극적인 시가 아니라 시각화된 음악의 훌륭한 상대물로서 정말 우리 눈앞에서 살아 움직이는 극을 이룰 수 있는 것이다. 그렇다면 단어와 말은 거기서 오직 행위에 속할 뿐 시적인 사고에는 더 이상 속하지 않는다.

그러므로 우리는 여기서 베토벤의 **작품**이 아니라 그 안에 내재된 음악가가 보여 준 전대미문의 예술적 **행동을** 그의 천재성의 발전의 정점으로 파악해야만 한다. 아울러 우리는 전적으로 이 행위에

의해 고무되고 형성된 예술작품이야말로 완벽한 **예술형식**, 즉 극도 그렇지만 특히 음악에 대한 모든 인습이 완전히 폐기되는 그런 형식을 제시할 수밖에 없을 것이라고 공언한다. 그렇다면 그것은 동시에 우리의 위대한 베토벤에게서 아주 강력하게 개성화된 독일 정신에 철저히 부합되는 유일한 예술형식이자, 그에 의해 창조된 순수 인간적이고 독창적이며 이제까지 근대세계에서는 존재하지 않는 예술형식이라 할 것이다.

───────────────

　이와 같은 논지는 여기서 내가 베토벤 음악과 관련하여 진술한 견해에 동의할지도 모르는 사람에게는 환상적이고 지나치게 열광적인 것으로 간주되는 것을 피할 수 없을 것이다. 그런데 물론 우리가 언급한 음악의 환상을 교양이 있든 없든 주로

여름밤 꿈속에서 날줄의 꿈 형태로만 경험한 오늘날의 음악가들뿐만 아니라 문학가들과 조형예술가들도, 전적으로 자기 분야에서 끌어낼 수 있는 것처럼 보이는 문제에 관여하는 한, 이렇게 그를 비난하기도 한다. 그러나 우리는 이런 비난을, 설령 그것이 모욕을 고려한 멸시의 태도로 우리에게 표현되어 있을지라도, 가벼운 마음으로 조용히 참아내기로 결심해야 할 것 같다. 왜냐하면 우선 이 사람들은 우리가 인식하는 것을 전혀 알아차릴 수 없기 때문이며, 그들은 이에 대해 기껏해야 그들 자신의 비생산성을 납득할 만큼만 인지할 수 있는 상태에 있기 때문이다. 하지만 그들이 이와 같은 인식에 깜짝 놀라워한다는 것은 재차 우리에게 이해되지 않을 수 없으리라.

우리가 현재의 문학과 예술의 공공성öffentlichkeit의 성격을 살펴본다면, 우리는 대략 30년 동안 일어난 매우 현저한 변화를 알게 된다. 여기서 모든 것은 희망에 넘칠 뿐만 아니라 심지어는 확고해 보

여서 괴테와 실러라는 인물이 있었던 독일 부흥의 위대한 시기가 어느 경우든 적당히 조정된 채 과소평가된 것으로 여겨질 지경이다. 이런 상황은 불과 한 세대 전만 해도 상당히 달랐다. 당시에 우리 시대의 성격은 솔직히 아주 비판적이었다. 사람들은 시대정신을 "무미건조하다"고 규정하면서 조형예술은 전통적 유형의 구성과 사용에서도 모든 독창성이 사라지고 오직 재생산적인 효과만 있다고 생각했다.

우리는 이런 면에서 오늘날보다 사람들이 시대에 대해 더 진지하게 보고 더 정직하게 진술했다는 것을 인정해야만 한다. 따라서 우리의 문학가와 창작가, 정신적 선도자, 그리고 기타 공공의 정신과 교류하는 예술가의 신뢰할 만한 행동에도 불구하고 우리가 음악이 문화 발전을 위해 얻었던 이루 말할 수 없는 의미를 올바르게 투영하고자 한다면, 우리는 지금도 여전히 당시의 견해에 동조하는 사람과 더 쉽게 견해를 나눌 수 있기를 바라도 좋을

것이다. 이를 위해 우리는 결국 이제까지 우리의 연구에서 동인이 되었던 내적 세계로의 탁월한 침잠으로부터 우리가 살아가는 외부세계의 관찰을 향해 접근하고자 한다. — 그런데 이 세계에서 내적인 본질은 외부세계의 압력에 따라 이제 외부로 반응하는 자신의 고유한 힘을 얻는다.

이 경우에 예컨대 포괄적으로 조직된 문화사적 오류의 함정에 빠지지 않기 위하여 우리는 즉시 현재의 공적 정신의 어떤 특징적 성향을 밝혀 볼 것이다.

독일군이 승리를 구가하며[21] 프랑스 문명의 중심을 향해 돌진하는 동안, 우리에게는 갑자기 이런 문명에 의존하던 것에 대한 수치감이 고조되면서 그것이 파리의 유행복장Modetracht을 거부하라는 공중에 대한 요구로서 나타난다. 그러니까 국가의

21 역주: 1870년 프로이센을 중심으로 한 독일 연합과 프랑스 사이에 벌어진 이른바 독불전쟁의 상황을 일컫는다. 바그너는 마침 독일이 가장 내세울 수 있는 음악가 베토벤의 탄생 100주년을 맞아 프랑스와의 문화적·문명적 차별화와 동시에 독일이 가야 할 행로를 제시한다.

미적인 예절감각이 그렇게 오랫동안이나 거부감 없이 참아 왔을 뿐만 아니라 우리의 공적인 정신을 성급하고도 열렬히 추구하던 어떤 것이 애국적인 감정에 결국은 불쾌감을 유발하고 있는 것이다. 한 편으로 우리의 시인들이 "독일 여성"에 대한 찬양을 스스럼없이 거듭해 오는 동안, 다른 한편으로 풍자잡지의 회화화를 위한 소재만을 제공하던 우리의 공중에 대한 시선은 실제로 조형예술가에게 과연 무슨 말을 했더란 말인가? 우리는 이렇게 특이할 만큼 복잡한 현상에 대하여 먼저 해명하지 않으면 안 된다고 생각한다.

하지만 이 현상은 어쩌면 잠정적인 해악으로 간주될 수 있을지도 모른다. 요컨대 우리는 어쩌면 아들과 형제, 남편의 피가 살육의 처절한 전쟁터에서 독일 정신의 가장 숭고한 사고를 위해 뿌려졌기를 기대할 수도 있을 것이며, 우리는 어쩌면 우리의 딸과 여동생, 아낙네의 얼굴을 적어도 수치심으로 붉게 물들이게 했는지도 모른다. 그리고 어쩌면

가장 고귀한 고난이 여성의 자부심을 일깨워서 남성을 더는 우스꽝스럽기 짝이 없는 풍자화로 상상하지 않게 되었는지도 모른다. 독일 여성의 명예를 위하여 이런 관계에서는 어떤 존엄의 감정이 그들의 마음을 움직인다고 이제 믿기로 하자. 그럼에도 그들에게 새로운 의복을 걸치라고 처음 요구를 했을 때, 정말로 웃음을 흘리지 않을 수 없었을 것이다. 이 경우에는 매우 어울리지 않아 보이는 새로운 변장만이 화젯거리가 될 수 있다고 느끼지 않을 사람이 어디 있겠는가? 그럴 것이 우리가 유행의 지배를 받고 있다는 것은 우리의 공적인 삶의 우연한 기분은 아니기 때문이다. 마찬가지로 파리가 보여 주는 취향의 분위기가 우리에게 유행의 법칙을 결정한다는 것은 분명히 현대 문명의 역사에 근거하기 때문이다. 실제로 **프랑스적인 취향**, 즉 파리와 베르사유의 정신은 200년 동안이나 유럽에서 교양의 유일한 생산적 효소의 역할을 해 왔다. 어느 국가의 정신도 더는 예술의 유형을 형성할 수 없었을

때, 프랑스의 정신은 적어도 사회의 외형을 만들었다. 오늘날까지도 유행하는 복장이 이에 속한다.

이것이 지금 품위가 없는 현상인지 모르지만 어쨌든 프랑스 정신에 근원적으로 일치한다. 르네상스의 이탈리아인, 로마인, 이집트인과 아시리아인이 그들의 예술유형 속에 스스로를 표현했듯이, 이것이 프랑스 정신을 아주 결정적이고 특징적으로 표현한다. 우리가 스스로를 상상하면서 단순히 그들의 유행으로부터 해방되고자 한다면, 우리의 환상은 즉시 우스꽝스럽게 되어 버린다는 사실만으로도 프랑스인은 오늘날 문명을 지배하는 민족이라는 것을 우리에게 보여 준다. 우리는 프랑스 유행의 맞은편에 있는 "독일 유행"이라는 것이 아주 황당한 어떤 것이 될 수도 있다는 것을 즉시 인식하게 될 것이다. 그리하여 우리의 감정이 이 지배력에 저항하기 때문에, 결국은 우리가 그야말로 큰 재앙에 빠져서 오직 뿌리 속까지 깊숙하게 다져진 신생新生만이 이런 상태를 구원할 수 있다는 것을

통찰해야만 한다. 어쩌면 우리의 전체적인 기본 본질은 말하자면 **유행 개념** 자체가 우리의 외적인 삶의 형성에 전적으로 무의미하게 되어 버릴 수도 있다는 식으로 바뀌어야만 할지도 모른다.

우리가 먼저 공적인 예술 취향의 쇠퇴 근거에 대해 탐구했다면, 이 신생은 어떤 토대 위에서 어떤 것을 본질로 하여 성립될 수 있는지를 우리는 이제 아주 조심스럽게 결론을 내려야 할 것이다. 우리가 연구한 주요 대상에 대하여 이미 유비관계의 적용이 그렇지 않으면 어렵게 이루었을 해명을 어느 정도 성공적으로 도출하였기에, 우리는 일단 다시 떨어져 있는 것처럼 보이는 관찰의 영역으로 들어가 볼까 한다. 우리는 어쨌든 이 영역을 근거로 하여 공공성의 명확한 성격에 대한 우리의 관점을 보완해도 좋을 것이다.

우리가 인간 정신이 창조하는 생산성의 참된 천국을 상상해 본다면, 우리는 **문자**Schrift의 발명과 양피지 내지 종이 위에 쓰인 문자의 기록 이전의

시대로 돌아가야만 한다. 우리는 분명히 여기서
―지금은 숙고나 합목적적인 응용의 대상으로서
만 존속하는― 모든 문화적 삶이 탄생되었다는 것
을 발견하게 된다. 이 시대에는 **시문학**Poesie[22]이라
는 것도 이상적인 사건들의 현실적 고안인 신화와
조금도 다른 것이 아니었다. 이런 사건들 속에서
인간의 삶은 그 상이한 성격에 따라 객관적 현실을
지닌 채 직접적인 환영의 의미로 반영되었다. 이런
능력을 우리는 모든 고귀한 민족이 문자를 사용하
게 되는 시점까지 자기 것으로 만들고 있는 것을
본다.

　이때부터 시적인 힘이 이런 민족에게서 사라진
다. 이제까지 항구적인 자연의 진화과정 속에 있듯
이 생동적으로 형성되어 온 언어는 결정화結晶化 과
정에 빠져서 응고된다. 시문예술Dichtkunst은 더는
새롭게 고안될 수 없는 옛 신화의 장식예술로 되어

22　역주: 주해 3번을 참조할 것.

버리고, 종래에는 수사학과 변증론Dialektik으로 끝나 버린다. 그러나 이제 우리는 문자에서 인쇄술로의 비약을 눈앞에서 보고 있다. 집주인은 인쇄된 귀중한 책을 손님들에게 읽어 준다. 하지만 이제 각자가 인쇄된 책을 혼자서도 읽으며, 문필가는 독자를 위해 글을 쓴다. 문자에 매료된 인간의 머리를 사로잡는 광기를 들여다보기 위해서는 종교개혁 시기의 종파들, 그들의 논쟁 및 전단지를 다시 보지 않을 수 없다. 여기서 루터가 만든 장엄한 찬송가[23]만이 종교개혁의 건전한 정신을 구원했다는 것을 인정할 수 있다. 왜냐하면 그것이 인간의 심성을 결정했으며, 그것으로 이른바 두뇌의 문자병[24]을 치유했기 때문이다. 그러나 한 민족의 천재가 비록 교류할 가능성은 희박했겠지만 인쇄업자

[23] 역주: 루터가 일반 신도들도 쉽게 따라 부르도록 만든 찬송가.

[24] 역주: 루터가 라틴어로 된 성서를 독일어로 번역했음을 상기할 필요가 있다.

와 소통할 수 있었다면 정말 좋았으리라. 그렇지만 저널이 융성기를 맞이하고 신문들이 창간될 즈음에는 이미 민족의 이 훌륭한 정신적 지도자는 세상에 없었다.

도대체가 지금은 견해들만 난무한다. 그것도 "공적인" 견해들이 그러하다. 그런데 이런 견해들은 공창의 창녀들처럼 돈을 주면 가질 수 있다. 신문을 유지하려는 자는 허접스러운 인쇄물을 쌓아 놓고 견해를 만들어 냈다. 그는 더 이상 사유하거나 숙고할 필요가 없다. 신과 세계가 어떤 것인지 그의 생각은 이미 종이 위에 나타나 있다. 이런 식으로 **파리의 패션저널**은 "독일 여성"에게 어떻게 차려입어야만 하는지를 말한다. 프랑스인은 이런 것들에서 우리에게 올바른 소리를 해도 좋다는 전권을 얻었다. 그럴 수 있는 것이 프랑스인은 우리의 저널과 종이세계의 아주 다채로운 삽화가로 약진했기 때문이다.

시적 세계가 저널리즘의 문학세계로 변화하도

록 우리가 이제 세계를 형식과 색채로 경험한 사람들을 지지한다면, 우리는 아주 동일한 결과에 직면하게 될 것이다.

누가 감히 프랑스인이 고대 그리스가 보여 준 조형세계의 위대함과 신적인 숭고함에 대한 개념을 스스로 만들어 낼 수 있다고 말할 만큼 그렇게 불손하겠는가? 우리에게 보존된 잔재들 가운데 단하나의 조각만을 보아도 우리는 여기서 아직도 그것을 판단하기에는 최소한의 척도조차 발견할 수 없는 어떤 삶 앞에 있다고 느끼며 전율한다. 저 고대의 그리스 세계는 모든 시간에 대한 바로 그 잔재로부터 어떻게 세계가 지닌 삶의 나머지 진행이 여전히 유지된 채 형성될 수 있는지에 대해 우리에게 가르쳐 줄 수 있는 특권을 얻었다.

우리는 이 가르침을 우리에게 새롭게 자극하고 또한 고상하게 우리의 새로운 세계로 전파한 **위대한 이탈리아 사람들**에게 감사한다. 우리는 풍부한 환상을 지닌 이 천부적 재능의 민족이 이 가르침을 열정

적으로 육성하는 가운데 완전히 쇠잔하는 모습을 본다. 그러나 놀랍게도 한 세기가 지난 후 이 민족은 이제부터 유사하게 등장하는 프랑스 민족의 정신을 장악하면서 역사에 새롭게 부각된다. 이는 프랑스 민족에게 새로운 세계형식과 색채감각을 길러 주는 계기가 된다. 예컨대 어느 영민한 정치가이자 가톨릭 고위 성직자는 이탈리아의 예술과 교양세계를 프랑스의 민족정신에 이식하려고 노력했다. 하지만 이때는 이미 신교의 정신이 완전히 말살된 상태였고, 신교의 대표자들도 제거된 후였다. 파리의 성 바돌로매 축제의 밤die pariser Bluthochzeit[25]을 기리려던 모든 것은 잔인한 계략에 의해 송두리째 불타버렸다.

국가의 잔재를 가지고 이제 "예술적" 행위가 이

25 역주: 1572년 8월 18일 파리에서 가톨릭교도와 신교도 사이에 결혼식이 열렸다. 이날은 마침 성 바돌로매 축제의 날이기도 하였는데, 결혼식 잔치가 끝난 이날 밤 신교도를 말살하려는 가톨릭 측의 무서운 계략에 의해 약 3,000명의 신교도가 죽임을 당하였다.

루어진다. 그러나 국가로부터 모든 환상은 사라지거나 쇠퇴하였기에 창조력은 어디에서도 나타날 기미가 보이지 않았고, 특히 그것은 바로 예술 작품을 만들어 낼 능력을 상실했다. 프랑스인 자신을 인위적 인간으로 만드는 일이 더 수월해졌다. 프랑스인의 환상에 들어오지 않았던 예술적 상상은 인간 그 자체의 어떤 인위적 표현이 되어 버릴 수 있었다. 인간 자체가 예술작품을 창조하기 이전에 먼저 예술가여야만 한다고 가정한다면, 이는 고대적인 성격으로까지 간주될 수 있었다. 이제 어떤 숭배를 받는 정중한 왕이 모든 면에서 아주 세련된 자세의 올바른 범례를 가지고 솔선수범했다면, 왕으로부터 영주들을 통하여 내려가는 방식에 따라 결국 전체 민족으로 하여금 정중한 매너를 받아들이도록 결정하는 것은 쉬운 일이었다. 이탈리아인이 오직 예술작품만을 창조하는 데 반해 프랑스인 스스로가 예술작품이 되어버리는 한, 프랑스인은 제2의 천성이 되고 있는 매너의 육성에서 르네상

스의 이탈리아인을 능가한다고 생각할지도 모를 일이다.

　프랑스인은 스스로 표현하고, 스스로 감동하며 스스로 옷을 입는 어떤 특수한 예술의 소산이라고 말할 수 있다. 이를 위한 법칙은 가장 낮은 감각적 기능으로부터 어떤 정신적 경향으로 유도된 낱말 인 "취향Geschmack"이다. 프랑스인은 이 취향을 가지고, 말하자면 자신이 조리한 것처럼, 바로 자기 자신을 어떤 맛있는 양념처럼 음미한다. 이런 점에서 프랑스인이 그것을 기예의 경지로 끌어올렸다는 것은 논박의 여지가 없다. 프랑스인은 철두철미하게 "현대적modern"이다. 그런데 프랑스인이 모방을 위하여 전체적인 문명세계에 자신을 내세운다면, 그것은 서투른 모방이라 할지라도 **그의** 잘못이 아니다. 정반대로 그것은 오히려 **그에게** 끊임없는 감언을 선사함으로써 단지 그만이 독창적인 인간이 된다. **이런 점에서** 그는 타인이 자신을 모방하도록 결정되어 있다고 느낀다.

이렇게 프랑스인은 완전히 "저널"에 적합하다. 그에게 조형예술은 음악 못지않게 "오락문예란"의 대상이다. 그는 철저히 현대인으로서 조형예술을 그의 유행하는 의복처럼 정돈한다. 그는 이런 의복을 입고 순전히 임의적으로 새로운 양식, 다시 말해 항상 변동을 추구한다. 여기서 중요한 것은 실내장식Ameublement이고, 이를 위해 건축가가 집을 짓는다. 일찍이 일어났던 이런 경향은 의복이 몸에, 헤어스타일이 머리에 잘 어울리듯이 사회 지배계층의 성격에 착 달라붙는다는 의미에서 가히 혁명적일 만큼 창의적이었다. 하지만 이후 이런 경향은 상류계층이 유행 만들기를 부끄러워하며 자제하는 반면에, 이에 대한 주도권이 의미를 갖게 된 대중에게 (우리는 늘 파리를 주목한다) 넘어갔을 때 쇠퇴하기 시작한다.

여기서 이제 소위 "화류계demi-monde"가 그들의 애인들과 더불어 유행을 주도하게 된다. 나아가 파리의 여성은 이런 관습과 복장의 모방을 통하여 배

우자의 마음을 끌려고 한다. 왜냐하면 여기서는 모든 것이 창의적이어서 관습과 의복이 서로 공속적인 관계를 가지며 보완되기 때문이다. 이런 측면으로부터 이제 조형예술에 대한 모든 영향이 포기되고, 조형예술은 결국 ―유목민족에게서는 거의 예술의 첫 시작처럼― 철제 및 실내장식의 작업으로서 전적으로 유행상품을 팔고 사는 상인의 분야로 이전된다. 유행은 새로움에 대한 끊임없는 욕구로부터 일어나는데, 그럴 것이 새로움 자체, 즉 요구에 대한 유일한 방책으로서 극단적인 것의 교대는 실제로는 계속 새로운 어떤 것을 갈구하기 때문이다. 특이하게 조언을 받은 우리의 조형예술가들이 고상하지만 당연히 그들에 의해 창안되지 않은 예술 형식을 재현하기 위하여 궁극적으로 연결시키는 것이 바로 이런 경향이다. 이제 고대와 로코코, 고딕과 르네상스가 서로 교대한다. 공장들은 라오콘의 군상Laokoon-Gruppen,[26] 중국의 도자기, 라파엘과 무리요Murillo의 복제된 에트루리아의 꽃병,

중세의 양탄자를 사람들에게 제공하며, 여기에 퐁파두르 가구와 루이 14세의 장식용 벽토Stuccaturen도 추가한다. 건축가는 피렌체 양식에 온갖 것을 포함시키고 있으며, 아리아드네 군상Ariadne-Gruppen[27]까지도 추가한다.

이제 "현대적인 예술"은 미학자에게도 새로운 원칙이 된다. 이런 예술은 전반적으로 독창성 없다. 또한 이로부터 생겨나는 엄청난 이득이란 평범한 지각으로도 식별되고, 임의적인 취향에 따라 모두에게 적용될 수 있게 되어 버린 모든 예술 양식의 상업적 거래에 있다. 그러나 새로운 휴머니즘 원칙, 즉 예술 취향의 민주화도 이 예술에서는 인정을 받는다. 이들의 주장은 다음과 같다. "민족 형성을 위한 이런 현상으로부터 희망을 길러내야 한

26 역주: 트로이의 신관 라오콘과 그의 두 아들이 포세이돈의 저주를 받는 장면을 묘사한 고대 그리스의 조각상으로, 하늘을 우러러 비탄하는 라오콘의 형상은 인간의 고통을 상징한다.

27 역주: 크레타 왕 미노스의 딸인 아리아드네와 주신 바쿠스의 군상.

다. 이제 예술과 그 생산성은 더 이상 선택된 계층만의 향유를 위한 것이 아니다. 아주 보잘것없는 시민도 지금은 예술의 가장 우아한 양식들을 벽난로 위에 올려놓고 바라볼 기회가 있다. 이는 거지에게도 예술품 가게의 진열장에서는 가능하다. 어쨌든 우리는 이런 것에 만족해야만 한다. 왜냐하면 이제 모든 것이 우리 앞에 뒤죽박죽 놓여 있듯이, 가장 재능 있는 사람에게조차 조각이나 문학에 대한 어떤 새로운 예술 양식의 고안은 까다로울 수 있기 때문이다. 물론 이것이 바로 불가해한 문제임에는 틀림없다."

우리는 이런 판단에 이제 완전히 동조해도 좋을 것이다. 이와 같은 결과로부터 여기에 우리 문명 일반의 성과처럼 역사의 성과가 있기 때문이다. 어쩌면 이 결과는 요컨대 우리 문명의 몰락 속에서 둔화된다고 생각할지도 모른다. 이는 만일 모든 역사가 허물어진다면 대략 추측해 볼 수 있는 일이다. 마찬가지로 이런 결과는 가령 사회적 공산주의

가 실천적 종교의 의미에서 현대세계를 장악한다면 이런 일이 분명히 일어난다고 할 수 있다. 어쨌든 우리는 이와 같은 조형적 형식과 관련하여 우리의 문명과 더불어 온갖 고유한 생산성의 끝에 서 있다. 우리는 결국 고대세계가 우리에게 도달할 수 없는 전범으로서 존재하는 지대에 위치한 채 더는 이런 전범과 유사한 어떤 것도 기대할 수 없는 일에 익숙하게 행동한다. 반면에 우리는 이 기이한 결실, 심지어는 몇 사람에게만 인정할 가치가 있는 것으로 여겨지는 현대적 문명의 결실에 만족했는지도 모른다. 물론 의식의 측면에서 우리는 지금 우리와 특히 우리의 독일 여성에게 어떤 새로운 유행 복장을 제시하는 것을 우리의 문명정신에 거스르는 쓸모없는 반동적 시도로 인식하지 않을 수 없다.

그럴 것이 우리의 **눈**이 사방을 둘러보면, **유행**이 우리를 지배하는 것도 사실이기 때문이다. 그러나 이 유행의 세계 곁에서 동시에 다른 세계가 우리에게서 살아나고 있다.

로마의 보편적 문명 아래서 기독교가 출현했듯이, 지금 현대문명의 혼돈으로부터 **음악**이 출현한다. 기독교와 음악은 다음과 같이 공언한다. "우리의 왕국은 이 세계로부터 나온 것이 아니다." 이는 바로 우리는 내부의 소산이고, 너희는 외부의 소산이라는 것, 우리는 **본질**에서 유래하고, 너희는 사물의 **가상**에서 유래한다는 것을 의미한다.

각자를 도처에서 철저히 절망에 가두는 현대의 전체 현상세계가, 저 신성한 교향곡들 중 한 교향곡의 단지 첫 소절이 그에게 울려오자마자, 어떻게 돌연 그의 앞에서 무無가 되어 사라지는지를 스스로 경험해 보라. 오늘날의 연주회장에서 (어쩌면 이곳에서 프랑스의 터키 용병들과 주아브족 병사들은 물론 기분 좋게 느낄 수도 있으리라!) 우리가 이 기이한 현상을 앞에서 이미 다루었듯이 만일 눈에 보이는 주변의 대상이 우리의 시각에서 사라지지 않는다면, 약간의 경건한 마음만으로 이 음악에 귀를 기울이는 것이 어떻게 가능할 것인가? 하지만 그것은 이제 가

장 진지한 의미에서 파악하자면 우리의 전체 문명을 향한 음악의 한결같은 영향인 것이다. 말하자면 음악은 일광이 램프 빛을 상쇄하듯이 문명의 힘을 상쇄한다.

음악이 매번 자신의 특수한 힘을 현상세계를 향해 어떤 방식으로 표현했는지 분명하게 상상하는 것은 어려운 일이다. 우리는 음악이 그리스인들에게 현상 자체의 세계를 내적으로 깊이 받아들이게 하였고 또한 그들의 지각능력의 법칙과 융합되었다고 생각하지 않을 수 없다. 요컨대 피타고라스의 정리는 음악으로부터만 확실하게 이해될 수 있다. 건축가는 율동의 법칙에 따라 집을 지었고, 조각가는 조화의 법칙에 따라 인간 형상을 이해하였다. 그런가 하면 멜로디의 규칙들은 시인으로 하여금 가수가 되게 하였고, 드라마는 합창으로부터 무대로 투영된다. 우리는 도처에서 음악의 정신으로부터만 이해되는 내적인 법칙을 보는가 하면, 직관성의 세계를 정리하는 외적인 법칙을 본다. 플라톤이

철학으로부터 전시법령, 전투 같은 개념에 대해 분명히 하려고 했던 순수 고대의 도리스 국가를 음악의 법칙들이 춤을 추는 율동처럼 안정적으로 이끌었다. 아, 그러나 낙원은 사라졌다. 한 세계의 운동의 원천은 고갈되었다. 이 세계는 지속적으로 충격을 받는 둥근 공처럼 곡선의 소용돌이 속에서 움직이지만, 그 내부에 어떤 추진력 있게 밀고 나가는 영혼은 더 이상 없다. 이 운동은 결국 세계의 영혼이 새롭게 다시 깨어날 때까지 절름거리지 않을 수 없었던 것이다.

기독교의 정신이란 바로 음악의 영혼을 활기차게 새로 재생한 것이었다. 음악의 영혼은 이탈리아 화가들의 눈을 변용시켰다. 그것은 한편으로 사물의 현상을 관통하여 영혼에 이르고, 다른 한편으로는 교회에서 기독교의 부패하는 정신을 꿰뚫고 들어갈 수 있는 그들의 시력에 번뜩이는 영감을 주었다. 이 위대한 화가들은 거의 모두가 마치 음악가들 같았다. 그런데 음악의 정신이란 성자와 순교

자를 볼 때 우리가 여기서 **본다**는 것을 잊게 하는 데 있다.

그렇지만 유행이 지배하는 시대가 찾아왔다. 교회의 정신이 예수파의 인위적인 훈육에 빠졌듯이, 음악 또한 조각과 더불어 영혼 없는 기교로 변했다. 우리는 이제껏 우리의 위대한 음악가 베토벤에게서 유행의 지배로부터 벗어나는 멜로디의 놀라운 해방 과정을 추적해 왔다. 나아가 우리는 그가 훌륭한 선구자들이 이 유행의 영향에서 힘들게 정선한 그 모든 자료를 비길 데 없이 본질적으로 사용함으로써 멜로디에는 영원히 가치 있는 양식 Typus을, 음악 자체에는 불멸의 영혼을 표현했다는 것을 입증했다. 우리의 대가는 그에게만 고유한 신적인 소박성Naivetät[28]을 가지고 자신이 쟁취한

[28] 역주: 괴테가 제시한 이 용어의 현대 독일어 철자는 Naivität이며, 아직까지도 독일에서는 중요한 미학적 개념으로 통용된다. 괴테는 '소박성'과 '감상성(Sentimentalität)'을 한 쌍의 대립어로 사용한 바 있다. 괴테에게 소박성은 고전적인 데 반해, 감상성은 현대적이며 기교적이다. 현

승리에 완벽한 의식의 도장을 찍는다. 그가 교향곡 제9번의 경탄할 만한 마지막 악장에 갖다 붙인 실러의 시에서 그는 무엇보다 "유행"의 지배에서 해방된 본성의 기쁨을 인식했다. 이제 베토벤이 시인의 말마디에 부여하고 있는 다음과 같은 특이한 관점을 고찰해 보자.

"유행[29]이 엄격하게 갈라놓은 것을
그대의 마법이 다시 결합하게 하노라."

우리가 이미 이를 알고 있었듯이, 베토벤은 시작품의 성격과 이 멜로디에 깃든 정신과의 보편적 조

대로 올수록 고전적인 단순과 통일성은 복잡한 성격으로 분화한다. 그러므로 감상성의 의미 내용에는 뭔지 모를 '상실(Verlust)'이 깃들어 있고, 그것은 종종 고향을 잃은 현대인의 '동경(Sehnsucht)'으로 표현된다.

29 역주: 여러 번역서에서 유행(Mode)이 '가혹한 세상' 또는 '현실'로 번역되어 있는데, 이는 통합이라는 주제를 이해하기에 편한 측면이 있으나 지나친 의역인 것으로 생각된다. 유행 대신 시류 정도라면 어울릴지도 모르겠다.

화라는 의미에서 멜로디에 낱말들을 노래 가사로
서 갖다 붙였다. 특히 희곡적인 의미에서 올바르게
낭독할 때에 이해되곤 하는 것을 그는 이 경우에
거의 완전히 주의를 끌지 못하게 한다. 이렇게 그
는 "유행이 엄격하게 갈라놓은 것을"이라는 저 시
행 역시 시의 첫 번째 연을 노래할 때에는 매번 말
의 어떤 강세 없이 우리의 귓가를 지나가게 한다.
그러나 이어서 디오니소스적 열광이 무한히 고조
된 이후로 그는 마침내 이 시행의 말들을 완전한
극적 자극으로서 받아들인다. 그가 이 말들을 거의
격분하여 노호하는 함성으로 반복하게 할 때, "엄
격하게"라는 말은 그에게 분노의 표출로는 충분치
않다. 유행의 활동성에 대한 이 비교적 신중한 형
용어구가 〈환희에 부쳐〉라는 노래[30]의 초판에서
다음과 같이 표현했던 시인의 측면에서는 그저 훗
날 기력의 쇠퇴에 기인할 뿐이라는 사실은 매우 홍

30 역주: 실러의 〈환희에 부쳐(An die Freude)〉라는 송시를 말한다.

미로운 일이다.

 "유행의 칼이 갈라놓은 것!"

이 "칼"이 이때 베토벤에게는 올바른 것을 말하는 것처럼 보이지 않았다. 그보다 칼이 유행에 겨누어지면서 고귀하고 영웅적인 것으로 여겨졌다. 그리하여 그는 자신의 절대적인 힘에서 우러난 "무모하게frech"라는 낱말을 가사로 올렸고, 이에 따라 우리는 다음과 같이 노래하게 된다.

 "유행이 **무모하게** 갈라놓은 것!"

이 특이하고 열정에 이르도록 신랄한 예술적 과정보다 무엇이 더 의미심장하겠는가? 실로 우리는 교황을 향해 분노하는 루터를 면전에 대하고 있다고 생각하리라!

물론 우리의 운명은, 그것이 고무될 수 있다는 믿음이 우리에게 나타나면 정말 좋은 일이리라. 이런 의미에서 음악을 통해 형성되는 새롭고 더 영적으로 활기차게 될 문명을 향해 그것을 관통하는 새로운 종교를 전파해야 하는 과제는 분명히 독일 정신에만 주어질 수가 있다. 그리고 우리 자신이 독일 정신의 탓으로 돌려지는 모든 잘못된 경향을 포기할 때에야 비로소 독일 정신을 올바르게 이해하는 법을 배우게 될 것이다.

그러나 특히 국가 전체에 대한 올바른 자기인식이 얼마나 어려운지를 우리는 지금 이제까지 그렇게 강한 이웃민족인 프랑스인들에게서 무서울 만큼 철저하게 경험한다. 이로부터 우리는 자기탐구를 위한 진지한 동기를 이끌어 내고자 한다. 다행

스럽게도 우리는 이를 위해 우리의 독일 시인들의 진지한 노력에 동의하기만 하면 된다. 그들의 근본적인 추구가 의식적이든 무의식적이든 자기탐구였기 때문이다.

물론 우리의 시인들에게 이렇게 미숙하고 서투르게 형성된 독일적인 본질이 어떻게 우리 이웃인 라틴 계열로부터 유래하는 안정되고 가벼운 형식과 비교하여 어느 정도 장점이 있노라고 주장할 수 있는지는 의문시될 것이다. 다른 한편으로 세계와 그 현상을 파악하는 고유한 깊이와 진실성에서 부인할 수 없는 장점이 독일 정신에서 인정될 수 있기 때문에, 어떻게 이런 장점이 국가적 성격의 성공적인 도야Ausbildung와 이로부터 이웃민족의 정신과 성격에 미치는 영향으로 인도될 수 있을 것인지도 늘 문제가 될 수도 있다. 하지만 이제까지 아주 분명한 것은 이런 종류의 영향이 유감스럽게도 이웃민족으로부터 우리에게 이득이 되는 것보다는 해롭게 작용해 왔다는 것도 사실이다.

우리가 이제 우리의 위대한 시인의 삶을 통하여 주요 혈관처럼 관류하는 시적인 두 가지 기본구상을 이해한다면, 이로부터 우리는 ―비교할 수 없이 화려한 그의 시인으로서의 편력이 시작할 때 즉시 이 가장 자유로운 독일인에게 표출되던 문제를 판단하기 위한― 가장 훌륭한 지침을 얻게 될 것이다. 요컨대 우리는 『파우스트』와 『빌헬름 마이스터』의 구상이 괴테의 시적 천재성이 새롭게 만개하는 동일한 시기에 시작된다는 것을 알고 있다. 괴테는 자신을 사로잡는 사상에 대한 깊은 열정으로 먼저 『파우스트』의 첫 발단 부분을 집필하기 시작하였다. 자기 기획의 과도함에 소스라쳐 놀라기라도 하듯이 그는 이 엄청난 시도를 잠시 보류하고 『빌헬름 마이스터』에서는 핵심적 문제의 이해라는 비교적 안정적인 형식으로 써내려 갔다.

성숙한 장년의 나이에 이르러 괴테는 이 순조롭게 진행되는 소설을 완결했다. 소설의 주인공은 확실하고 자기 마음에 드는 틀을 추구하는 독일 시민

의 아들인바, 그는 연극적 사명을 넘어서서 귀족적인 사회를 거쳐 유용성 있는 세계시민으로 발전한다. 그에게 어떤 천재성이 부여되어 있지만, 그는 그것을 그저 피상적으로만 알고 있다. 괴테가 당시에 음악을 대략적으로 이해했듯이, 주인공 빌헬름도 "미뇽Mignon"이라는 아가씨를 속속들이 알지 못한다. 작가는 "미뇽"이 혐오스러운 범죄의 피해자라는 것을 우리에게 느낌으로 알게 한다. 반면에 작가는 주인공이 이를 느끼지 못하게 함으로써 그로 하여금 격렬하고 비극적인 모든 극단적 상황에서 벗어난 영역에서 아름다운 교양세계로 접근해 간다는 것을 의식하게 한다. 예컨대 작가는 주인공으로 하여금 화랑에서 그림을 감상하게 한다. 미뇽의 죽음에 대해서는 음악이 만들어지는데, 나중에 슈만은 이를 토대로 작곡한 바 있다.[31]

한편 실러는 『빌헬름 마이스터』의 마지막 권에

31 역주: 슈만 외에 슈베르트 등도 괴테의 시를 음악작품으로 만들었다.

대해 불만을 가졌던 것으로 보인다. 그렇지만 실러는 그의 위대한 친구가 이상한 탈선에서 벗어나도록 도울 길이 없었을 것이다. 무엇보다 그는 바로 미뇽을 창작하고 우리에게 놀라운 신세계를 구현한 괴테가 그의 가장 깊은 내부에서 어떤 몽롱한 상태에 빠져 있었다는 것을 받아들여야만 했기 때문이다. 그는 이런 상태에서 괴테를 깨어나게 할 입장은 아니었고, 괴테 자신만이 스스로 깨어날 수 있었다. 그렇다, 그는 깨어났는데, 왜냐하면 그는 고령에 이르러 그의 **파우스트**를 완성했기 때문이다. 그를 매번 산만하게 했던 것을 그는 여기서 모든 미의 원상原象으로 요약한다. **헬레나**Helena[32]가 바로 그것으로, 괴테는 고대의 전체적인 완벽한 이상을 저승으로부터 불러들여 그의 주인공 파우스트와 결혼을 시킨다. 그러나 허깨비 같은 이런 그

32 역주: 그리스 신화에서 트로이 전쟁의 불씨가 된 당대의 가장 아름다운 여인이다.

림자는 마법으로 사로잡을 수가 없는 법이다. 이 그림자는 결국 둥둥 떠다니는 아름다운 구름조각이 되어 증발한다. 파우스트는 신중하지만, 고통 없는 비애에 젖어 멀리 사라지는 구름조각을 바라볼 따름이다. 오직 순결한 여인 **그레트헨**Gretchen만이 그를 구원할 수 있었다. 천국으로부터 일찍이 희생된 사람들, 주목을 받지 못한 채 그의 가장 깊은 내부에서 영원히 친밀하게 존속하는 사람들이 그에게 구원의 손을 내민다.

그런데 우리가 이 연구 과정에서 철학과 생리학으로부터 유비적인 비유들을 끌어왔듯이 지금 가장 의미심장한 시인의 작품들에 대해 해석을 시도해도 좋다면, 우리는 우선 "모든 덧없는 것은 단지 비유일 뿐이다"라는 구절로부터 괴테가 그토록 오랫동안 특별히 추구해 왔던 **조형예술의 정신**을 이해할 수 있다. 반면에 "영원히 여성적인 것이 우리를 저 높은 곳으로 이끌어간다"라는 구절로부터는 시인의 가장 깊은 의식으로부터 솟아올라 그의 위

에서 부유하며 그를 구원의 길로 인도한 **음악의 정신**을 이해할 수 있다.

독일 정신이 소명을 받은 대로 여러 민족들을 행복하게 해야만 한다면, 독일 정신은 가장 깊은 체험으로부터 자신의 민족을 이 길로 인도하지 않으면 안 된다. 우리는 독일 음악의 이 헤아릴 수 없는 의미를 덧붙이고자 하는데, 원한다면 우리를 조롱해 보라. 그렇다고 우리가 한때 ―당시에 우리의 적은 독일 민족의 합의된 유용성을 교묘하게 의심하고는 우리를 모욕해도 좋다고 생각했다― 독일 민족이 혼란에 빠졌었던 것처럼 흔들리지는 않을 것이다. 이런 점 또한 우리의 위대한 시인은 알고 있었다. 독일인들이 잘못된 모방으로부터 생겨나는 상투적인 생활방식과 행동으로 어리석고 무익하게 여겨지자 그는 위로의 말을 찾아냈다. "**독일인은 용감하다**"가 그것으로, 이 말은 참으로 의미심장하지 않은가!

독일 민족이여 이제 평화라는 문제에서도 용감

해져라. 그 가치를 가슴에 간직하고, 허상을 던져 버려라. 독일 민족답지 않은 어떤 것에도 결코 가치를 두지 않도록 하라. 반면에 민족에게 유일한 것을 자기 내부에서 인식하라. 독일 민족에게 달콤한 것은 사절이다. 그 대신에 진실한 생각과 행동은 친숙하고 숭고하다. 1870년이라는 이 놀랍기 이를 데 없는 해에 그 어떤 것도 100년 전에 독일에서 태어난 위대한 음악가 **베토벤**보다 민족적 용기의 승리를 더 숭고하게 도울 수는 없을 것이다.

지금 우리의 군대가 진격하고 있는 저 "무모한 유행"의 본적지에서 **그의 천재**가 이미 가장 고귀한 정복을 시작하였다. 거기서 우리의 사상가와 시인들이 이해할 수 없는 음성으로 어루만지듯이 모호하게, 힘들게 전파한 것을 베토벤의 교향곡은 이미 우리의 가장 깊은 내부에서 불러일으켰다. 그리하여 새로운 종교, 세계를 구원하는 가장 고귀한 순수함의 포고는 우리 독일에서처럼 그곳에서도 이미 전달되었다.

타락한 천국의 황야에서 길을 뚫고 나가는 이 위
대한 개척자를 찬양하자! 하지만 그를 장엄하게,
대담한 독일인의 승리로서 아주 장엄하게 찬양하
자. 왜냐하면 그의 위치는 세계의 정복자에 앞서
세계를 행복하게 해 주는 은인에 속하기 때문인 것
이다!

옮긴이 해설

　　　　　　　　　　1870년 9월 초에 완결된
이 글은 근본적으로 베토벤의 탄생 100주년을 축
하하기 위한 기념논문이다. 그러나 여기에는 또 다
른 특별한 의미가 들어 있다. 왜냐하면 바로 이 시
기에 이른바 독불전쟁에서 독일군이 승리를 눈앞
에 바라보면서 파리로 진격하고 있었기 때문이다.
바그너가 서문에서 베토벤 음악을 논하기 위하여
"음악철학에 대한 기고문"이라는 말을 사용하고
있지만, 이 말의 배후에는 독불전쟁이라는 역사적
사건, 나아가 독일과 프랑스 사이의 문화적 경쟁심
이 작용하고 있다고 해도 과언이 아니다. 이는 바
그너가 "탄생 100주년 기념을 맞이한 위대한 음악
가"와 "가치의 시험에 들어간 독일 국가 사이의 관

계 연구"라고 자평을 하는 데서도 충분히 짐작할
수 있다.

　무엇보다 바그너는 **음조언어**Tonsprache로서의 음
악이란 인류 전체와 청각으로 소통하며, 음악가는
멜로디라는 절대언어를 통하여 모든 사람들의 가
슴을 향해 말을 한다고 전제한다. 이와 동시에 그
는 음악이 모든 예술 가운데 최고의 지위를 차지한
다는 쇼펜하우어의 예술론을 전면에 내세운다. 쇼
펜하우어는 음악에 대하여 조형예술이나 문학과
는 다른 예술로서의 순수한 특성을 철학적으로 증
명했다는 것이다. 쇼펜하우어의 주저 『의지와 표
상으로서의 세계』가 그것으로, 음악이 의지나 칸
트적인 의미에서의 물자체에 깊이 관여한다면, 조
형예술은 표상으로 나타나는 세계와 그 가상에 깊
이 연관되어 있다는 것이다. 이에 대해 바그너는
다음과 같이 말한다.

　　"음악가에 대해서 우리는 다음과 같은 사실을 인정해

야만 한다. 즉 의지에서 자유로운 객체의 순수한 직관은, 그것이 공연된 예술작품의 영향을 통하여 감상자에게서 재생산될 수 있듯이, 음악가에게서 틀림없이 선행된다. 그러나 음악가가 순수한 직관을 통하여 이념으로 고양해야만 하는 그런 객체는 이제 그에게서는 전혀 표현되지 않는다. 왜냐하면 그의 음악 자체가 세계의 어떤 이념이며, 또한 세계 속에서 음악은 세계의 본질을 직접적으로 표현하는 데 반해, 다른 예술들에서 세계의 본질은 인식을 통해서야 비로소 매개되고 표현되기 때문이다. 조형예술가에게서 순수 직관을 통하여 침묵하게 된 개인적 의지는 음악가에게서 보편적 의지로서 깨어나게 된다."

이에 따라 바그너는 음악과 조형예술의 특징을 본질과 가상, 소리와 빛, 인식에서 자유로운 무매개의 예술과 매개의 예술로 구분하여 설명한다. 음악이 가장 깊은 내면으로부터 소리를 통하여 세계의 본질을 직접적으로 표현한다면, 조형예술은 빛

을 통하여 "우리 앞에 펼쳐진 세계의 가상"과 그 관계를 표현한다는 것이다. 그렇기에 조형예술에서는 "우리의 개인적 의지와의 관계를 완전히 탈피하는 것이 이 예술에 대한 제1의 미적인 원리"로서 통용되어야만 한다. 반면에 음악에서 "인지된 음조의 객체는 음조의 주체와 직접적으로 일치하며", 음조로서 들려오는 외침과 환희의 소리는 이성에 앞서는 "의지감정의 표현"으로 이해된다. 나아가 의지감정을 넘어서서 거의 신성의 준수를 요구받는 음악은 **숭고한 아름다움**을 표현하며, 이럴 경우 음악과 조형예술의 관계는 "종교와 교회"의 관계와 같다는 것이 바그너의 흥미로운 관점이다.

바로 베토벤이야말로 가장 깊은 내면으로부터 장엄하고 숭고한 아름다움을 선사하는 최고의 음악가로 제시된다. 바그너는 이런 예술가적 자질의 토대로서 베토벤의 무구속적인 열정과 외골수적인 기질을 손꼽는다. 베토벤에게는 하이든이나 모차르트와는 다른 불굴의 의지와 자존감이 두드러

졌으며, 이것이 귀족들의 경박한 요구나 향락적인 예술 경향을 물리치고 오로지 예술의 길만을 추구하게 하는 힘이었다는 것이다. 가령 하이든은 음악가로서 군주의 일을 돌보거나 귀족들에게 의탁하여 살았고, 이런 덕분에 늙은 나이에 이르도록 평온한 삶을 유지할 수 있었다. 모차르트의 경우에는 그의 천재성에도 불구하고 이른 죽음을 맞이할 때까지 병마에 시달린 것이 원천적인 비극이었다. 그는 군주와 귀족들에게 행하는 음악적 봉사를 견딜 수 없어 했지만, 먹고살기 위하여 어쩔 수 없이 그들에게 헌신하는 동시에 넓은 대중의 호응에 부응하며 지냈다.

베토벤에게 주어진 **숭고함**das Erhabene이라는 미학적 개념은 그가 청각에 이상을 느꼈을 때 더욱 극명해지기 시작한다. 한동안 고통과 좌절 속에서 우울하게 지내던 그에게 청각을 대신하는 이른바 '내면의 눈'이 생겨났으며, 이렇게 탄생한 교향곡 중의 하나가 〈전원 교향곡〉이다. 이와 관련하여

바그너는 베토벤 음악과 숭고미의 개념을 구체적
으로 연결시킨다.

"음악가의 눈은 내부로부터 밝아졌다. 그는 지금 외
부의 현상을 힐끗 보았지만, 그 현상은 그의 내적인 빛을
통하여 광채를 발하다가 기이하게 반사되어 다시 그의
내부에 전달되었다. 그리하여 다시 사물의 본질만이 그
에게 말을 거는 것이었다. ⋯ 그는 이제 숲과 개울, 초원,
새들의 노래, 구름 떼, 폭풍의 거센 소리, 행복하게 움직
이는 고요의 환희를 이해한다. 비탄 자체가 이렇게 내적
으로 완전히 모든 음조를 타고 잔잔한 미소가 된다. ⋯
여기서 유일하게 숭고함이라는 미적인 개념이 적용될
수 있다. 그도 그럴 것이 바로 쾌활함의 영향은 즉시 아
름다움을 통한 모든 만족감을 훨씬 넘어서기 때문이다.
인식을 자랑하는 이성의 모든 저항도 여기서는 즉시 우
리의 전체적인 본성을 압도하는 마법에 무너져 버린다.
⋯ 이 고백의 이루 말할 수 없이 큰 즐거움 때문에 우리
는 가장 깊은 영혼으로부터 환호성을 지른다."

이제 바그너는 베토벤 음악의 위대성이 지닌 국가적 의미를 부각한다. "베토벤은 단순히 즐거운 예술로 격하된 음악을 그 자체의 깊은 본질로부터 숭고한 소명의 높이로 끌어올렸고", 심오한 철학이 해명할 수 있는 것만큼이나 확고하게 세계를 설명함으로써 독일 정신의 깊이를 증명하는 동시에 독일이 나아갈 새로운 방향을 제시했다는 것이다.

이어서 바그너는 유럽에서 이탈리아와 프랑스, 독일 사이의 문화적 관계를 비교하고 분석한다. 물론 그리스와 로마 문화의 계승과 발전이라는 면에서 이탈리아의 예술적, 문화적 위치는 높게 평가된다. 그럼에도 바그너는 —루터의 종교개혁을 지지하는 신교도로서— 중세와 르네상스 이후 기독교와 아울러 서구문화가 쇠퇴일로에 있는 것을 문제시한다. 특히 프랑스가 1572년에 성 바돌로매 축제일에 3,000여 명의 신교도를 무자비하게 살해한 사건을 상기시킨다. 또한 프랑스가 고대문화의 전범을 왜곡하여 모든 것을 속물적인 **취향**Geschmack

이나 유행, 오락문화와 저널리즘으로 이끌어 가는 흐름을 신랄하게 비판한다. 프랑스인이 "스스로를 표현하는 법칙은 가장 낮은 감각적 기능으로부터 어떤 정신적 경향으로 유도된 낱말인 취향Geschmack"이며, 이런 경향을 주도하는 것이 저널리즘이라는 것이다.

"이렇게 프랑스인은 완전히 "저널"에 적합하다. 그에게 조형예술은 음악 못지않게 오락문예란의 대상이다. 프랑스인은 철저히 현대인으로서 조형예술을 그의 유행하는 의복처럼 정돈한다. 그는 이런 의복을 입고 순전히 임의적으로 새로운 양식, 다시 말해 항상 변동을 추구한다. … 하지만 이후 이런 경향은 상류계층이 유행 만들기를 부끄러워하며 자제하는 반면에, 이에 대한 주도권이 의미를 갖게 된 대중에게 (우리는 늘 파리를 주목한다) 넘어갔을 때 쇠퇴하기 시작한다. 이제 소위 화류계가 그들의 애인들과 더불어 유행을 주도하게 된다. … 이런 측면으로부터 조형예술에 대한 모든 영향이 포기되고, 조

형예술은 결국 … 철제 및 실내장식의 작업으로서 전적으로 유행상품을 팔고 사는 상인의 분야로 이전된다."

이처럼 바그너는 프랑스 문화에 대한 혹독한 비판과 아울러 그간 이탈리아인의 전유물 같았던 성악을 독일인의 강점인 기악과 화합하여 창조한 〈합창〉을 베토벤의 결정적인 성과로 제시한다. 제9교향곡에 깃든 영혼 해방의 정신은 선구적 음악가들과 시인들의 모든 장점을 활용하여 영원히 가치 있는 예술적 양식을 보여 주었다는 것이다. 끝으로 바그너는 베토벤의 교향곡이 몰취미한 취향이나 유행의 영향을 뛰어넘어 인간 본성의 해방을 노래하고 영혼의 승리를 쟁취했다는 점에서 그 의의를 1870년 9월 독불전쟁의 실제적인 승리와 교차시킨다.

바그너의 다음과 같은 표명은 국외자로서는 객관의 날을 가지고 평가해야 하겠지만, 베토벤 음악이 예술적, 문화적 맥락에서뿐만 아니라 역사적 맥락에서도 매우 의미심장하다는 것만은 이해할 수

있을 것 같다.

　"지금 우리의 군대가 진격하고 있는 저 '무모한 유행'의 본적지에서 **그의 천재**가 이미 가장 고귀한 정복을 시작하였다. 거기서 우리의 사상가와 시인들이 이해할 수 없는 음성으로 어루만지듯이 모호하게, 힘들게 전파한 것을 베토벤의 교향곡은 이미 우리의 가장 깊은 내부에서 불러일으켰다. 그리하여 새로운 종교, 세계를 구원하는 가장 고귀한 순수함의 포고는 독일에서처럼 그곳에서도 이미 전달되었다."

지은이 **리하르트 바그너**Richard Wagner

바그너는 독일의 드레스덴에서 1813년에 태어났다. 그는 베토벤, 셰익스피어와 괴테, 쇼펜하우어의 영향을 받았으며, 이런 정신적 바탕 위에서 독일의 기존 오페라를 종합예술의 위치로 끌어올렸다. 그가 제시하는 이른바 음악극Musikdrama이란 무엇보다 드라마 또는 문학적 대본을 중시하는 데서 생겨났고, 이것이 이탈리아 오페라와 무엇보다 대조되는 점이다. 주요 작품으로는 〈방황하는 네덜란드인〉(1843), 〈로엔그린〉(1850), 〈트리스탄과 이졸데〉(1865), 〈니벨룽겐의 반지〉(1853-1874) 등이 있는데, 특히 4부작인 〈니벨룽겐의 반지〉는 전야제의 〈라인의 황금〉을 시작으로 하여 나흘간 공연되는 엄청난 대작이다. 주요 기법은 동기(또는 주제)를 반복하는 주도동기Leitmotiv, 모호성과 낭만적 신비성을 자아내는 반음계법이며, 주로 게르만 전설과 북구 신화를 소재로 사용하여 대규모의 악단으로 웅장하게 표현하는 그랜드 오페라가 주요 특징이다. 게르만 전설의 부활은 히틀러가 그를 찬양하는 원인이 되기도 했지만, 그의 음악 자체를 이념화할 수는 없다는 것이 객관적인 평이다.

옮긴이 원당회

옮긴이는 고려대 독문과에서 토마스 만 연구로 박사학위를 받았으며, 고려대와 한양대, 동덕여대 독문과에서 강의했다. 현재는 주로 독일 문학과 철학 문헌을 번역하고 있다. 논문으로는 "토마스 만, 독일적 유미주의의 정치적 현실화", "현대소설의 시간현상", "루카치의 문예비평과 총체성" 등이 있다. 옮긴 책으로는 토마스 만의 『쇼펜하우어, 니체, 프로이트』, 힐레브란트의 『소설의 이론』, 위르겐 슈람케의 『현대소설의 이론』, 프로이트의 『토템과 터부』, 한스 레만의 『프로이트 연구 1, 2』, 헤르만 헤세의 『데미안』, 『황야의 늑대』, 슈테판 츠바이크의 『천재 광기 열정 1, 2』, 『환상의 밤』 등이 있다.

베토벤. 음악철학의 시도